서문당 컬러백과

한국현대미술

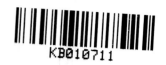

KB010711

RHO SOOK JA'S FLOWER PAINTING

노숙자 꽃그림

대표작선집 Ⅰ

수록작품

꽃과의 대화는 항상 즐겁다

한때 나는 이탈리아 여행에서 본 적이 있는 모네의 정원을 꿈꿨다. 그처럼 아름다운 정원을 만들고 거기에 조그마한 화랑도 하나 마련해 나의 야생화 그림을 걸어 놓고서 그 앞을 지나는 사람들에게 철 따라 피어나는 꽃들과 그림을 보여 주고 싶었다. 그날을 위해 틈만 있으면 들로 산으로 다니며 씨를 거둬들이고 종자를 얻어 가꾸는 일에 정성을 다했다. 정원을 찾은 사람들과 더불어 꽃을 향한 마음을 나누는 일은 상상만으로도 나를 설레게 했다.

꽃과의 대화는 항상 즐거웠다. 뜻하지 않은 종자가 날아와 꽃을 피울 때는 마치 부자가 된 듯한 기분이었다. 그러나 꽃을 가꾸는 일이 수월한 건 아니었다. 끊임없이 사랑과 정성의 손길을 쏟아야 했고 조금만 방심하면 다 키워 놓고서 잃는 수도 많았다. 그렇게 시간을 보내는 동안 내 안에서는 좀더 단순하게 살아야겠다는 생각이 커졌다. 꽃을 찾아 나서고 그것들을 가꾸고 그 안에서 새로운 모습을 발견해 내어 그림을 그리려면 그래야 할 것 같았다.

그 생각이 자라날수록 복잡한 일이 점점 더 견딜 수가 없었다. 세상일에 대한 관심이나 야망을 버리고 단지 그림을 그리는 일에만 충실하고 싶었다. 가지고 있던 것들을 모두 버릴 때 오히려 채워질 수 있다는 것, 자연만이 내게 깨달음을 주는 스승이라는 것, 그러한 생각들을 선명한 나의 빛깔로 삼을 때 삶의 보람이 있다는 것을 알았다. 나는 모네의 정원을 만들어 보겠다는 욕심을 버리기로 했다. 내겐 이미 내 그림으로 이루어진 아름다운 정원이 있었다.

오늘도 나는 기차나 버스를 타고 들로 산으로 나간다. 마냥 행복하다.

菖園·盧淑子

유채

무리지어 피는 꽃을 워낙 좋아하는 터라 예나 지금이나 유채에 묻혀 있으면
행복하다. 그 속에 앉아 있다 보면 어느 책에서 유채를 두고 이렇게 노래한 게
생각난다.

천 송이 만 송이가 어우러져 볼을 부비며 원무의 강강수월래.
환희에 찬 물결인가. 밀월의 꿈들이 모여 하늘하늘 나부끼네.

이제는 유채로 유명한 제주도까지 가지 않더라도 유채의 아름다움을 즐길
수 있다. 반포 한강변에 한창인 유채도 아름답다. 한강변에 서면 유채뿐 아니라
버들꽃이나 민들레 홀씨 등이 날아가는 것도 볼 수 있다. 봄이 지나가고 있다.

유채 91cm × 116.8cm 종이에 채색 1997

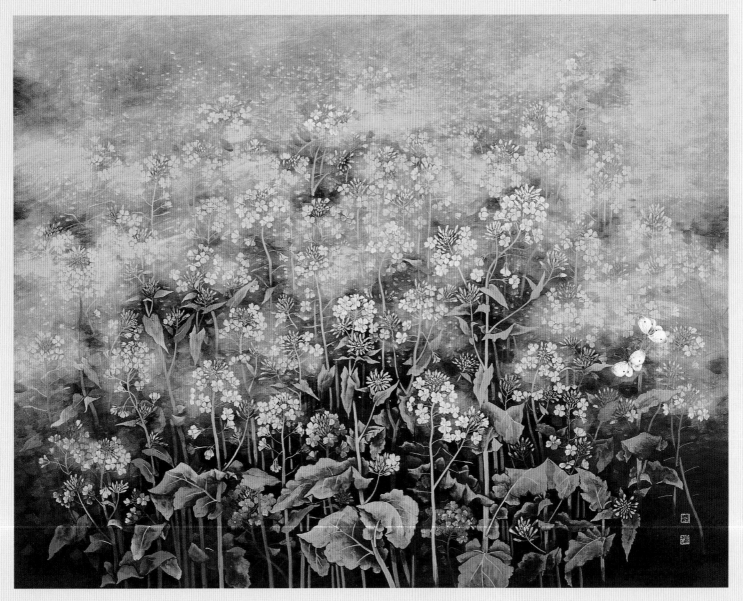

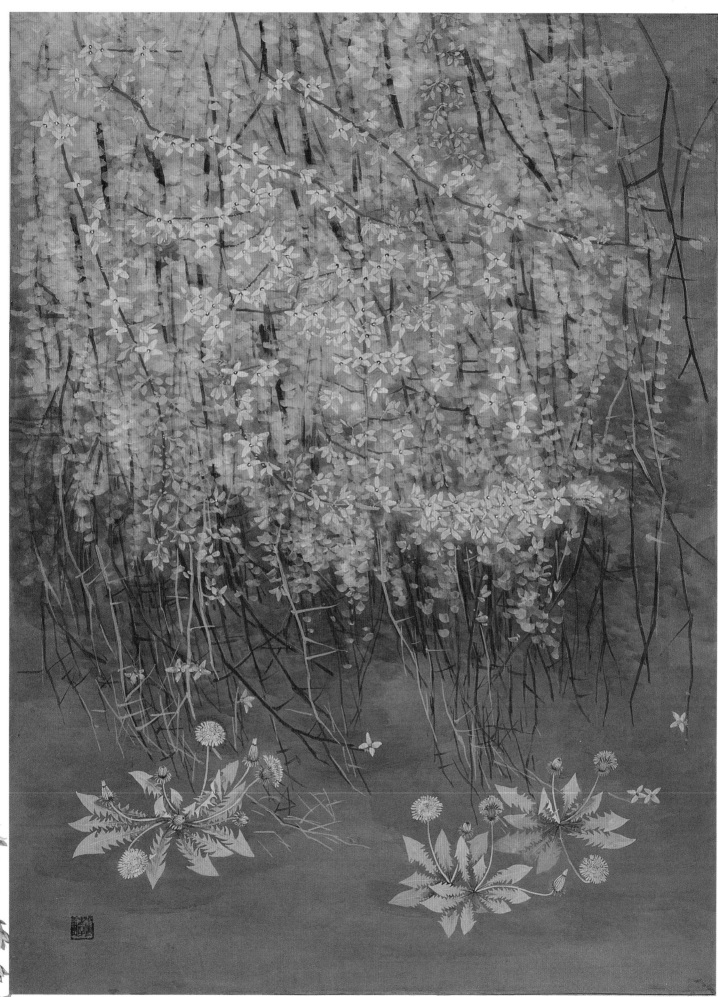

6

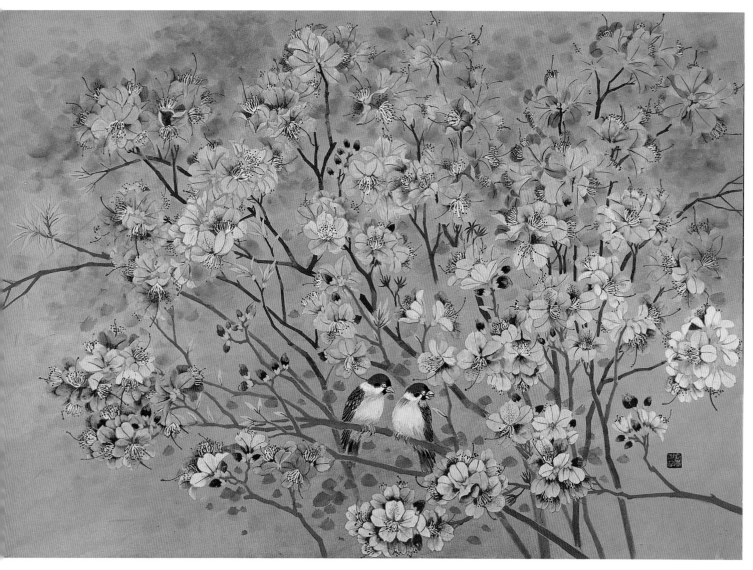

개나리 97cm × 130cm 종이에 채색 2002

진달래 65.1cm × 53cm 종이에 채색 2000

진달래

개나리와 더불어 봄을 대표하는 꽃이다. 소쩍새가 울 무렵 피는 꽃이라 해서 두견화라 하기도 한다. 모양이 철쭉과 비슷한데 진달래가 더 일찍 핀다. 진달래는 먹을 수 있어 참꽃이라 하고 철쭉은 못 먹는다 해서 개꽃이라 부르기도 한다.

우리 집 마당에 있던 진달래는 꽤 나이를 먹은 나무였다. 같이 공부하는 홍 여사님이 주신 거였다. 이른 봄, 썰렁했던 마당에 분홍 꽃무더기를 만들어준 덕에 우리 식구들은 봄을 느끼며 지낼 수 있었다. 강희안이 양화소록에서 진달래를 계절의 벗이라고 표현했는데 우리 집 진달래를 생각하면 꼭 맞는 말인 것 같다.

개나리

봄이면 나는 불광동에서 구기터널로 이어진 길을 즐겨 다닌다. 길가엔 개나리가 흐드러지고 산에는 진달래가 곱고 발 밑엔 민들레가 한창인 까닭이다.

오랫동안 벼르다 나는 봄기운이 완연한 어느 날, 화판을 들고 구기터널 입구에 있는 계곡을 찾았다. 개울에서는 올챙이나 송사리를 잡는지 아이들이 분주하게 뛰어다녔다. 봄바람은 아직 차가웠지만 꽃을 마주하고 있는 동안 시간 가는 줄 몰랐다. 무더기로 피어 있는 개나리가 더더욱 강한 힘으로 나를 사로잡았다.

개나리는 순수한 우리의 토종 식물이다. 땅에 꽂아만 놓아도 잘 자라기 때문에 생울타리를 가꾸는 데 많이 쓰인다.

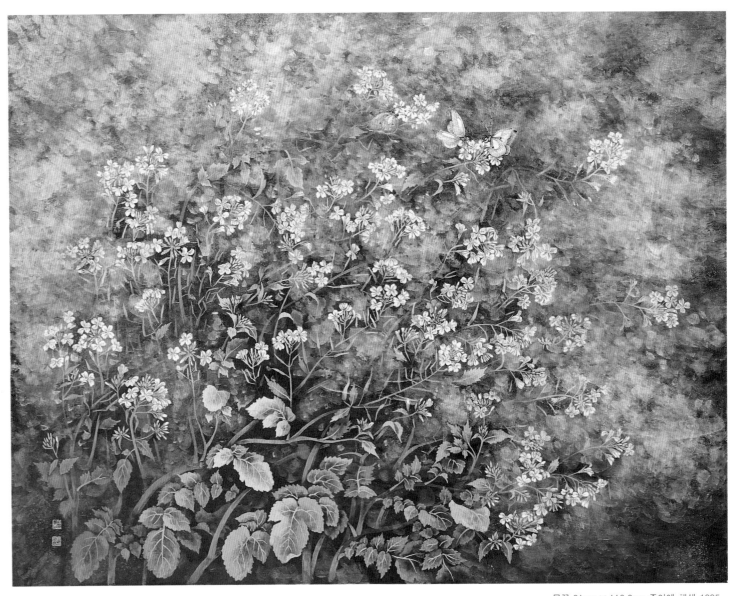

무꽃 91cm × 116.8cm 종이에 채색 1995

무꽃

김치 가운데 열무김치를 가장 좋아하는 나는 항상 텃밭에 상추 다음으로
열무를 심는다. 열무는 심으면 곧장 장다리가 올라오고 흰색이 감도는 보라
빛 꽃을 터뜨린다. 흐드러지게 피어나 쓰러질 듯하면서도 자꾸만 꽃을 피운
다. 유난히도 흰나비를 부르는 꽃을 피운다.

장다리꽃이라고도 하는 이 꽃, 화려한 치장 없이 유동감 넘치게 출렁이며
몇 번이고 그려 달라고 나를 향한 손짓을 멈추지 않는다.

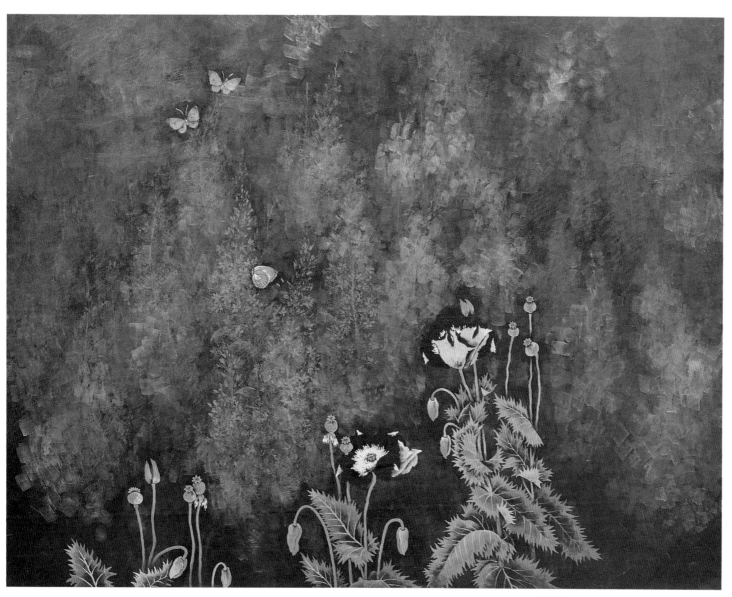

양귀비 91cm × 116.8cm 종이에 채색 1998

양귀비

10여 년 전 이웃집에 갔다가 조그마한 화분에 양귀비가 한 송이 피어 있는 것을 보았다. 꽃 중의 꽃이라는 양귀비를 실제로 보고 스케치하고 싶었던 터라 씨를 몇 알 얻어다 이듬해 심었다. 그 이후 봄이면 어김없이 볼 수 있었는데 꽃이 보라색에서 빨강, 또는 갈래갈래 갈라진 모습으로 변해 가면서 피었다. 아편의 원료인 탓에 심는 것을 법으로 금지하는 꽃이라 두어 송이만 가꾸어 보고는 뽑아 버리곤 했다.

꽃이 고우면 향기가 적다는데 양귀비는 그렇지 않은가 보다. 벌과 나비가 어떻게 일있는시 꽃이 누늘 새노 없이 먼저 날아온다. 꽃이 피기 전에는 고개를 숙이고 있지만 꽃이 피면 고개를 바짝 치켜든다. 절세 미인이었다는 당나라 현종의 비 양귀비의 자존심을 보는 듯하다.

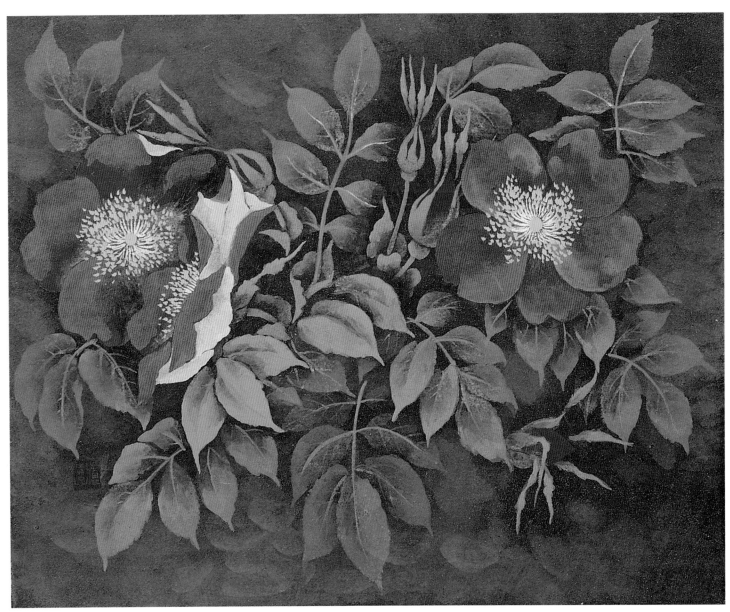

해당화 22cm × 27.3cm 종이에 채색 1995

해당화

이름이 고와서 한 번 키워 보고 싶었다. 친한 할머니 한 분이 조그마한 묘목을 하나 주셨는데 햇살이 잘 드는 데 심으니 참 잘 자랐다.

3년 만에 올해는 수십 송이 꽃이 피었다. 강원도 길가에는 군락도 이루었던데, 산기슭에도 피지만 바닷가 모래땅에도 뿌리를 내린다. 바다 건너 멀리 떠난 임이라도 있는지.

둥근 얼굴로 기다리는 해당화.

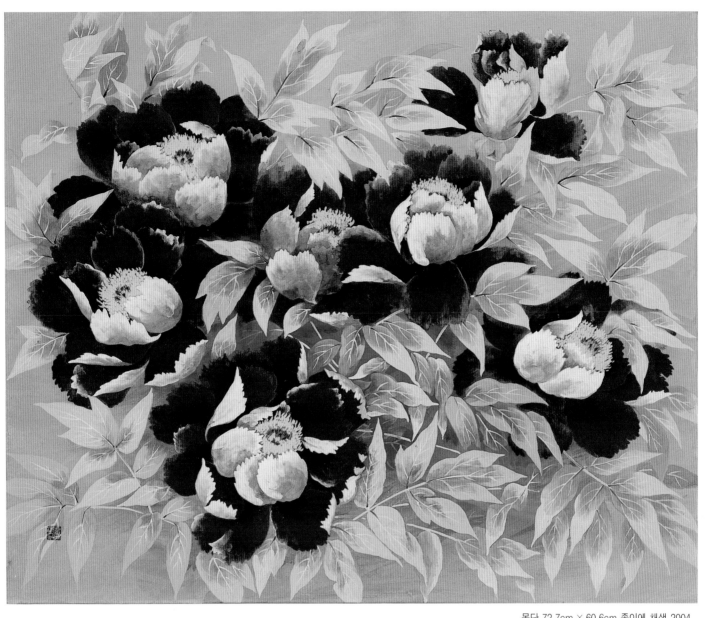

목단 72.7cm × 60.6cm 종이에 채색 2004

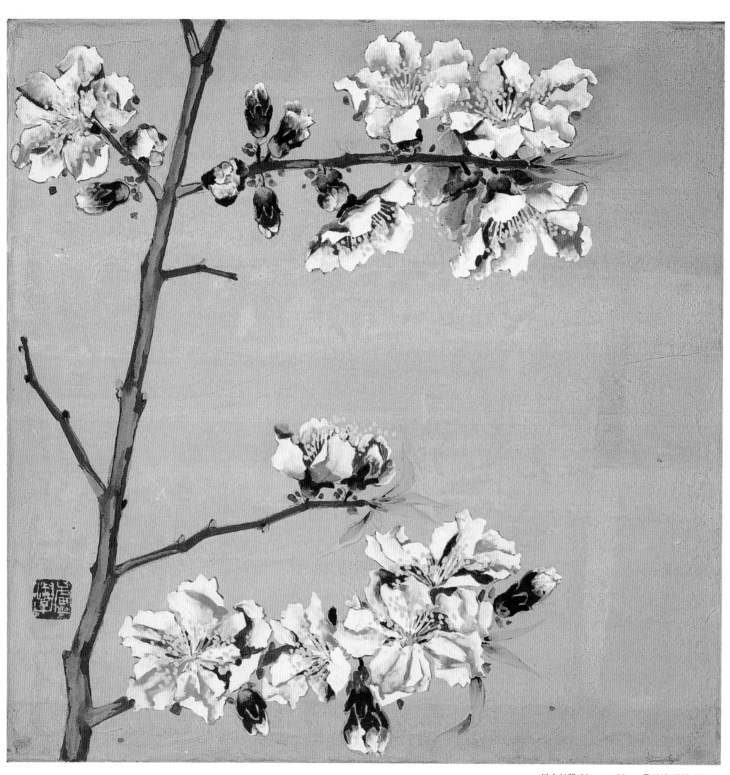

복숭아꽃 20cm × 20cm 종이에 채색 2003

꿀풀

5~6월에 피는 봄꽃이다. 이때 들에 나가면 꽃잎이 오밀조밀하게 달린 보라색 꽃이 쉽게 눈에 띄는데, 특히 무덤 주변에서 많이 보인다. 꽃잎을 하나 따서 입에 대보면 단맛이 난다. 그래서 이름이 꿀풀인가 싶다.

뜰에 심어 보니 번식력이 왕성해서 주위에 있던 꽃들을 누르고 삽시간에 번져 간다. 흰색과 분홍색도 있다는데 흰색 꽃을 꽃집에서 잠깐 보았을 뿐 분홍색 꽃은 아직 본 적이 없다. 언젠가 가까이 볼 수 있는 기회가 주어진다면 그려 보고 싶다.

봄맞이꽃

야외에만 나가면 나는 땅에서 눈을 뗄 수가 없다. 혹시라도 예쁜 들꽃을 발견하게 되지나 않을까 하는 생각에서다. 마음에 드는 꽃을 발견해 캐오다 보면 나도 모르는 새 다른 씨가 흙 속에 묻어 올 때가 있다. 그래서 뜻하지 않은 꽃을 보게 되기도 하는데, 이 꽃도 그런 경우였다.

차가운 흙을 뚫고 조그맣게 싹이 올라오더니 새봄부터 줄기가 길게 뻗고 하얀 별 모양을 한 꽃들이 피어났다. 신기하기도 하고 무슨 꽃일까 궁금하기도 해서 도감을 찾아봤더니 봄맞이꽃이었다. 땅 속에서 겨우내 공들여 봄을 맞을 채비를 하는 꽃, 저 멀리 봄기운이 나타나면 까치발을 하고 내다보듯 싹을 틔우는 꽃, 밤하늘 총총히 박힌 별처럼 말간 얼굴로 봄이 오는 길을 밝히는 꽃. 봄맞이꽃.

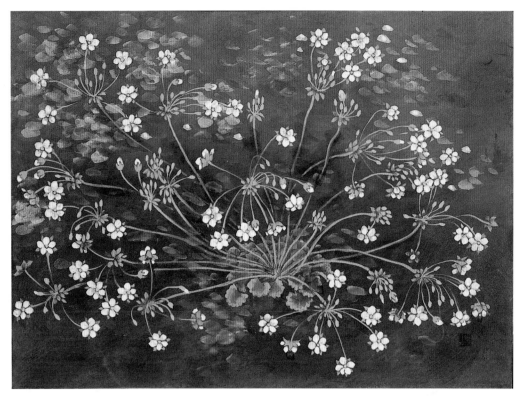

봄맞이꽃 24.2cm × 33.4cm 종이에 채색 2001

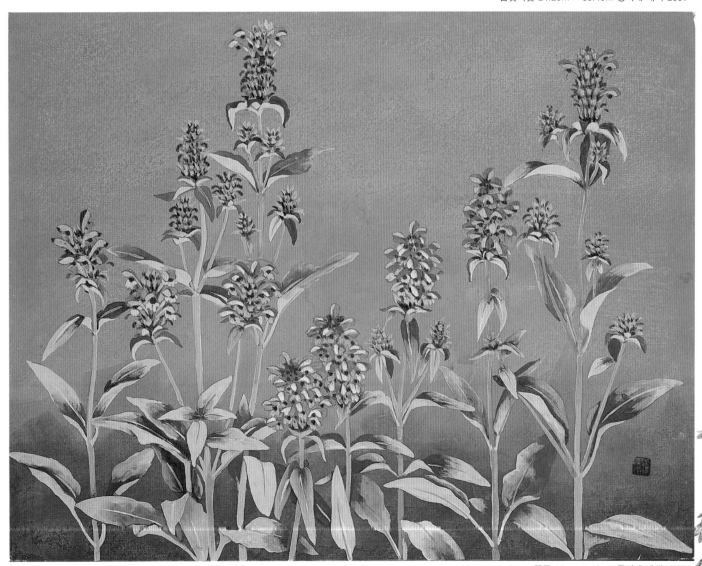

꿀풀 31cm × 42cm 종이에 채색 2003

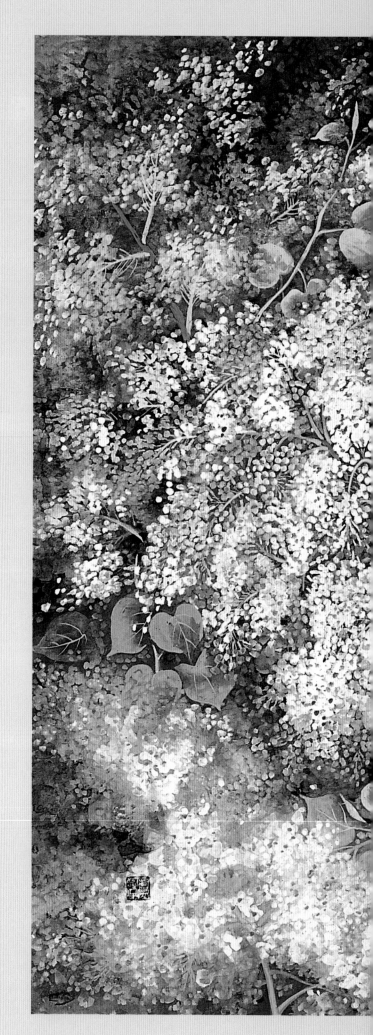

라일락 50cm × 60.6cm 종이에 채색 1994

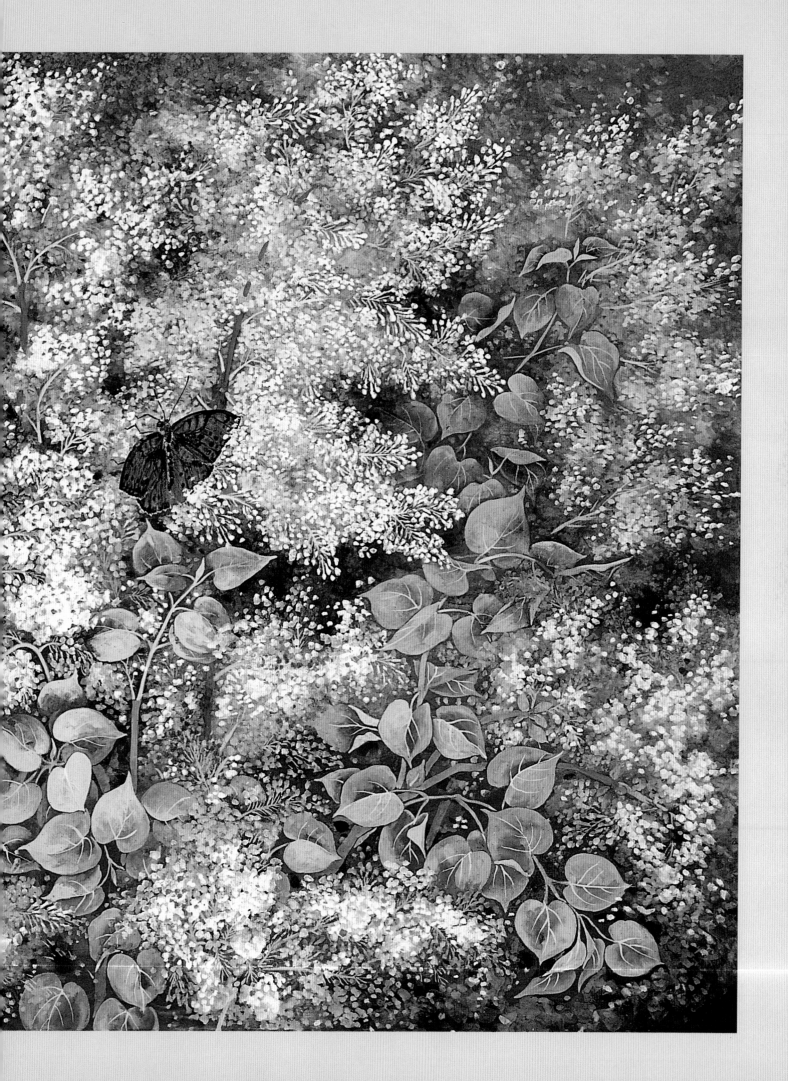

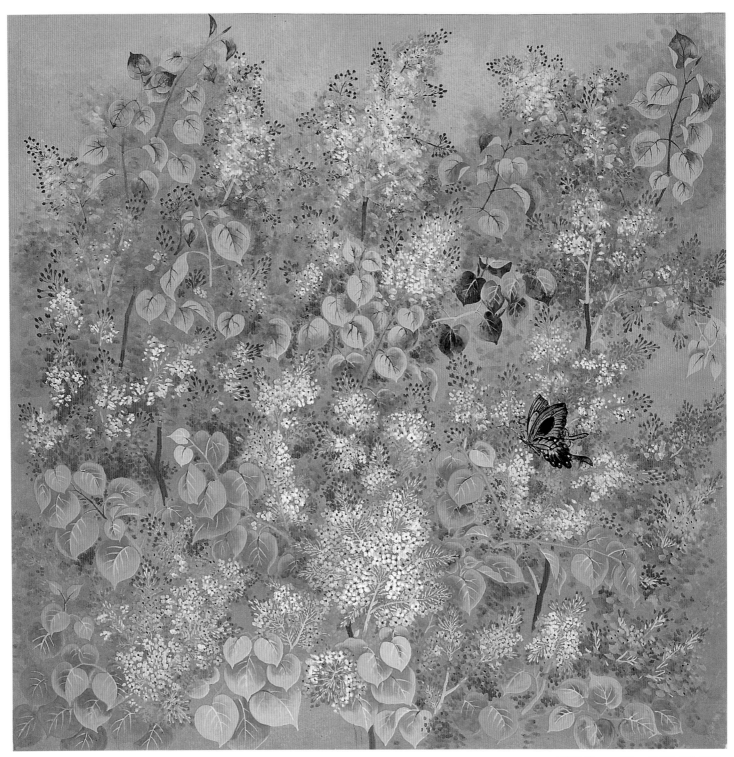

라일락 65cm × 65cm 종이에 채색 1999

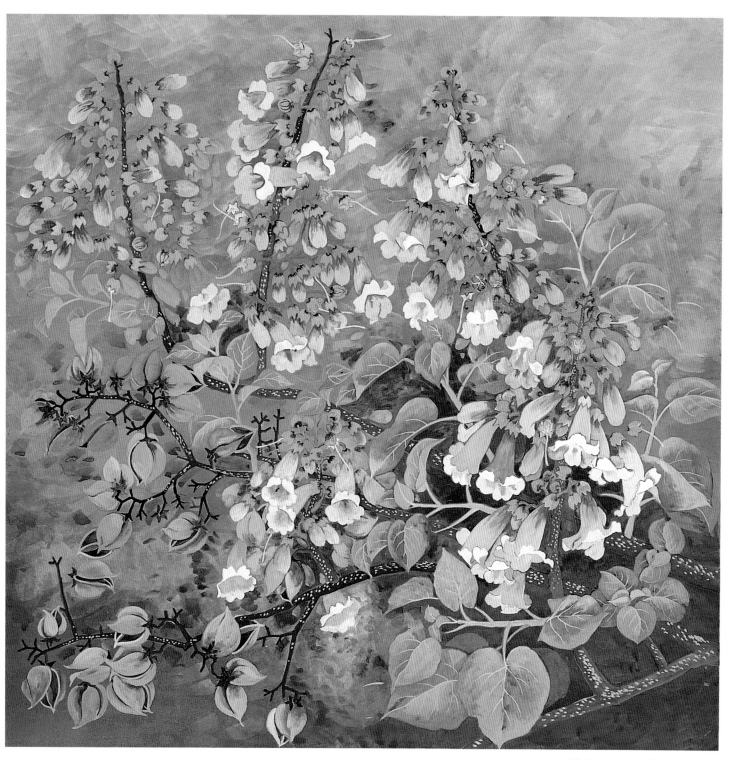

오동 65cm × 65cm 종이에 채색 1989

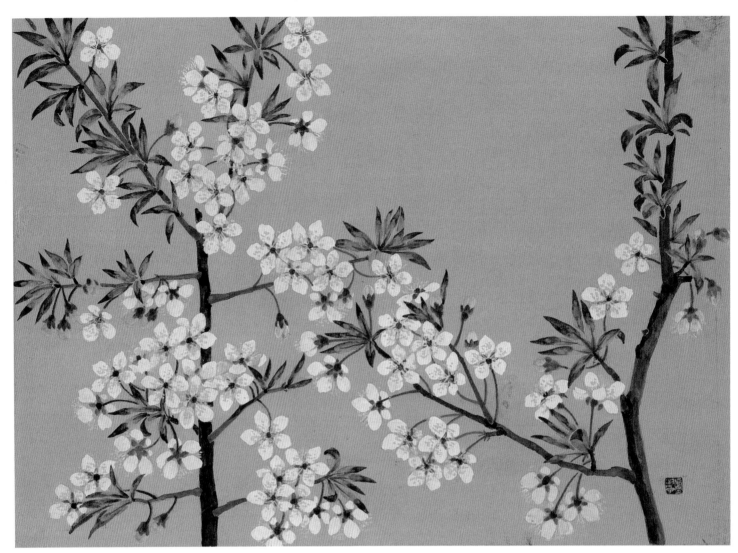

자두꽃 33.5cm × 24cm 종이에 채색

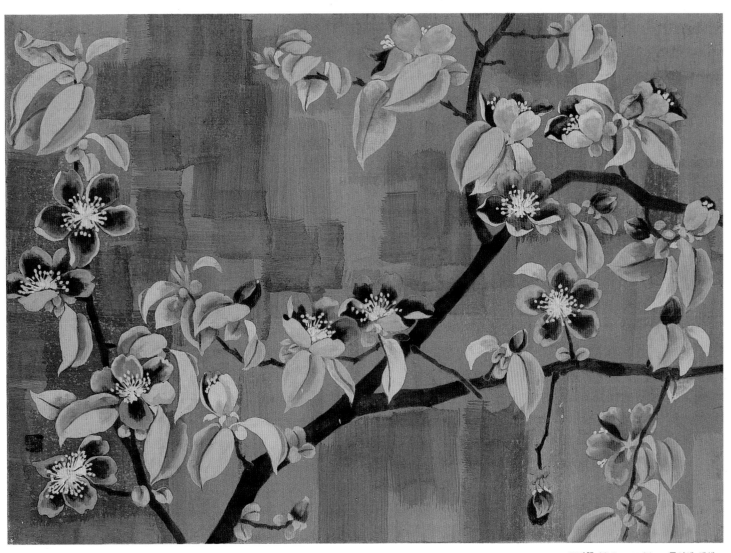

모과꽃 33.5cm × 24cm 종이에 채색

모과

모과 하면 옛 그림에서 보던 것이라 더욱 정감이 간다. 고결한 선비들의 문갑
위에서 은은한 향기를 뿜어 주었을 것만 같다. 배꽃도 아니고 그렇다고 사과꽃도
아닌 것이 짧은 가지에 바싹 붙어서 잎과 동시에 핀다. 나무의 덩치에 비해 분홍
색의 꽃은 작고 가련하게 보인다.

이런 꽃에서 어떻게 그렇게 못생기고 울퉁불퉁한 열매가 열리는 걸까. 박색이
지만 풍성한 향기를 지닌 모과는 고대소설에 나오는 박씨 부인을 닮았다.

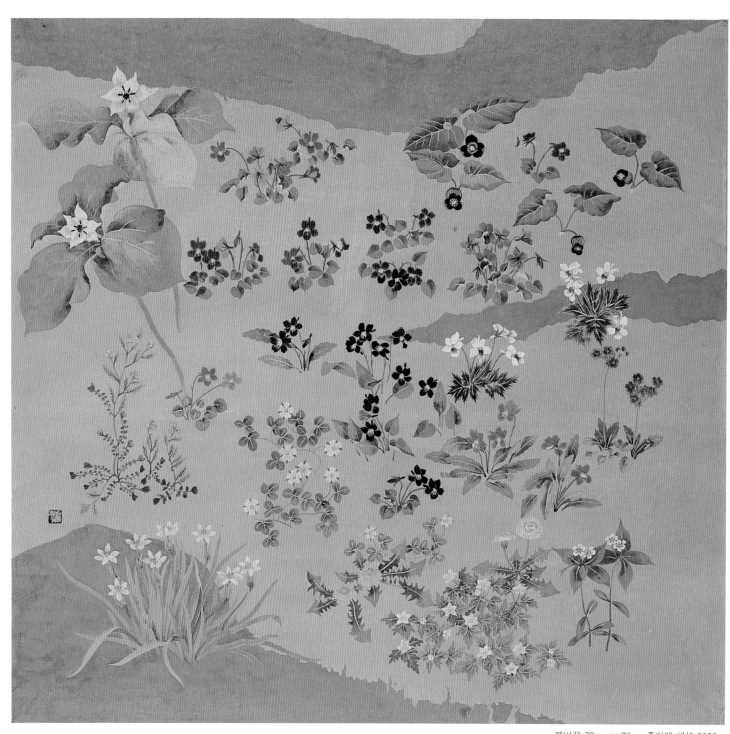

제비꽃 79cm × 76cm 종이에 채색 2003

제비꽃

4월 14일은 친구 진숙이와 나의 생일이다. 진숙이가 봄바람을 쐬어 주겠다고 또다른 친구인 영자와 나를 제주도로 데리고 갔다. 제주도는 언제 가도 한참을 묵으면서 자연을 즐기고 싶은 곳이다. 이른 봄이었지만 제주도는 푸릇한데다 유채꽃까지 가득해 봄기운이 완연했다.

아침부터 우리는 여기저기 다니면서 고사리를 뜯고 동백을 스케치하며 마냥 즐거웠다. 들에는 풀보다 먼저 올라온 제비꽃이 알록달록하게 피어 있었다. 어렸을 적 씨주머니를 따서 덜 여문 것은 쌀밥, 아주 여문 것은 보리밥이라며 소꿉에 담아 놀고 꽃을 따서 꽃반지를 만들던 추억이 떠올랐다.

어느 책에선가 제비꽃은 벌과 나비가 다니기 전에 꽃이 피어 자가수정을 하는 것이라 읽은 적이 있다. 또 흰색, 보라색, 자주색, 노란색 등 꽃의 색깔에 따라 잎의 모양이 다르다. 나는 이 꽃을 따서 샐러드를 해먹고 잎은 나물로 무쳐 먹는다. 어디서나 볼 수 있는 흔한 꽃이지만 언제 보아도 수줍은 듯한 모습이 예쁘기만 하다.

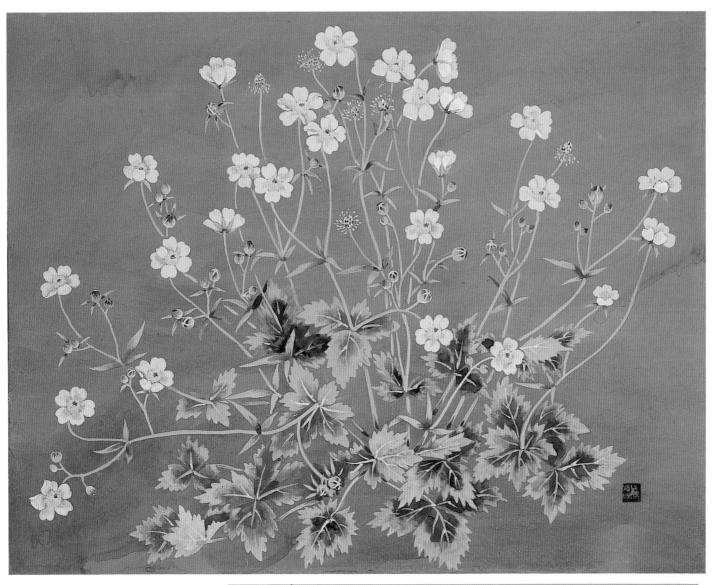

미나리아재비 34.2cm × 24.2cm 종이에 채색
2003

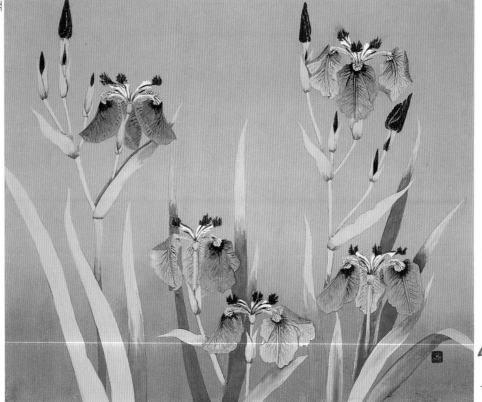

붓꽃 70cm × 70cm 종이에 채색 2003

요강꽃 35cm × 35cm 종이에 채색

으름 35cm × 35cm 종이에 채색 2001

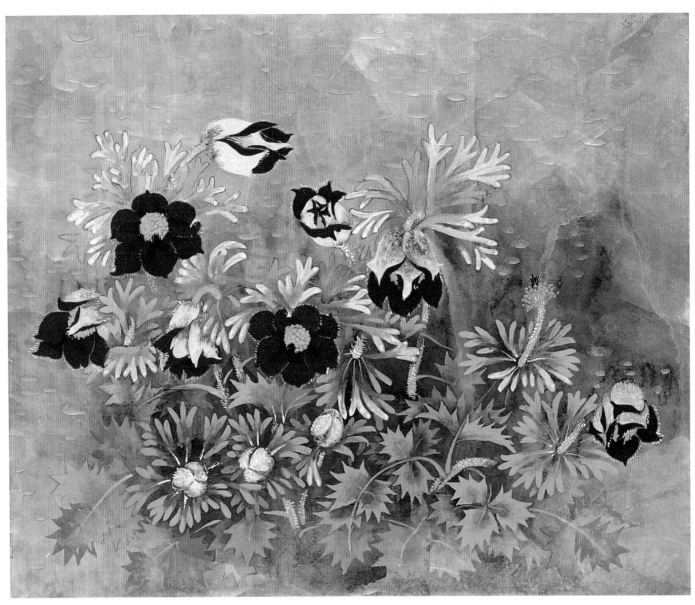

할미꽃 37.9cm × 45.5cm 종이에 채색 1994

할미꽃

우리 나라 특산종으로 예전에는 전국 각지에서 야생했지만 이제는 많이 귀해진 꽃이다. 이 꽃은 예산에서 캐어 왔다. 뿌리가 옆으로 퍼지지 않고 직선으로 내리 뻗쳐서 캘 때 뿌리가 다치곤 한다. 그래서 옮겨 심으면 잘 살리기가 어렵다.

꽃에 관심을 갖다 보면 그 생태를 자연히 알게 된다. 욕심도 생겨 내 집 마당에 가져다 심고 꽃이 피어나기까지 처음부터 관찰하고 싶어진다. 우리 꽃들이 자꾸만 사라져 가는 것이 안타깝다. 많이 그려서 내 그림 속에서나마 오래도록 살게 하고 싶다.

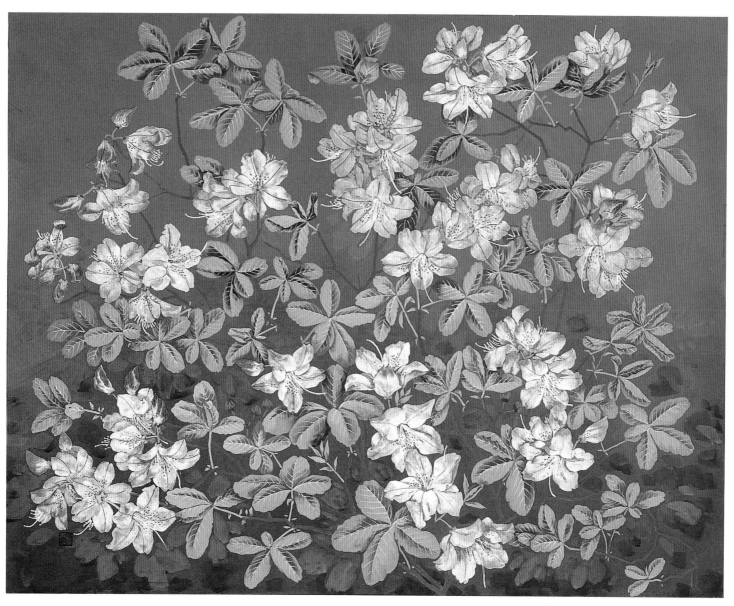

철쭉 61.5cm × 78.5cm 종이에 채색 2003

철쭉

　나는 어릴 적부터 산에 핀 이 꽃을 좋아했다. 소녀의 생기 있는 뺨을 닮은 색감이 좋고 살짝 찍혀 있는 깨 같은 점도 매력적이다. 진달래는 꽃이 지면 잎사귀가 나오지만 철쭉은 잎사귀와 함께 꽃이 핀다. 그 다섯 장의 잎 또한 꽃 못지않게 고운 색을 띠고 있다.

　매일 아침 오르는 뒷산에서 그 동안 한 번도 보지 못했던 철쭉이 올 봄 내게 불쑥 다가왔다. 내일은 큰비가 온다기에 오늘 기회를 놓치면 못 그릴 것 같아 다시 뒷산에 올랐다. '화무십일홍'이라고 꽃은 오래 피어야 열흘인데 어떤 때는 피자마자 큰비를 만나 그만 엉망이 된다. 일 년을 준비한 꽃이 그렇게 되는 걸 보면 꼭 한 치 앞을 알 수 없는 우리네 인생사 같기도 하다.

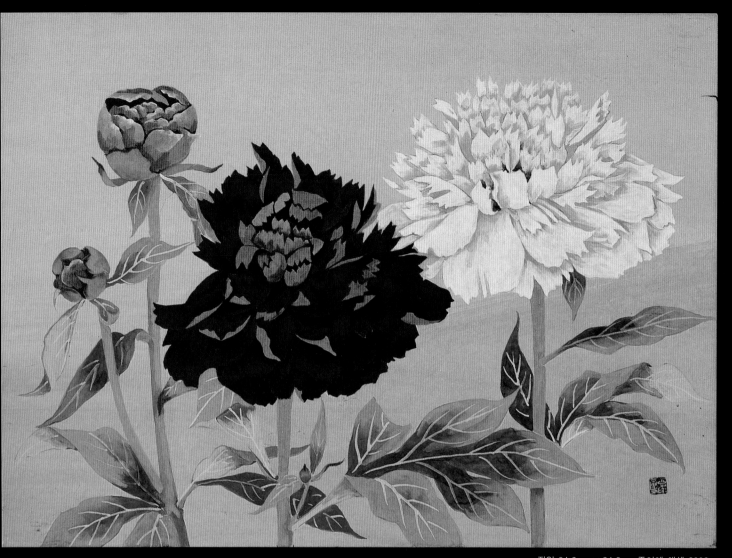

작약 34.2cm × 24.2cm 종이에 채색 2002

작약

　　모란의 동생이라 해도 될 것처럼 서로 닮은 꽃이다. 차이점이 있다면 모란은 목단이라고도 하며 나무에서 싹이 나와 꽃이 피고, 작약은 함박꽃이라고도 하며 땅에서 빨갛게 싹이 나와 꽃이 핀다. 4월에 모란이 지고 나면 5월에 작약이 핀다.

　　시골 농가를 지나다 한약재로 키우는 작약밭을 보았다. 너무 예뻐 그리고 싶었는데 뿌리를 실하게 해서 한약재로 쓰기 위해 꽃은 쳐낸단다. 그 자리에서 그리지는 못했지만 대신 한 다발을 얻을 수 있었다. 꽃과 함께 돌아오는 길이 너무나 즐거웠다.

　　사람의 눈과 마음은 변하는지 예전에는 홑겹의 작약이 좋아 보이더니 올

팬지

제비꽃의 변종으로, 봄이 되면 거리의 화단을 제일 먼저 장식하는 꽃이다. 제비꽃같이 잎사귀는 작은데 큰 꽃잎을 가지고 있다.

팬지는 많고도 많은 꽃 가운데 내가 제일 먼저 그리기 시작한 꽃이다. 아마도 그 화려한 색에 반해서였던 것 같다. 나는 오묘하고 다양한 꽃들의 색깔을 좋아한다. 선명한 빛깔의 얼굴을 하고서 봄바람에 흔들리고 있는 팬지를 보면 각각 다른 모습, 다른 표정으로 그려 달라며 나를 향해 손짓하고 있는 듯하다.

팬지 71cm × 89cm 종이에 채색 2003

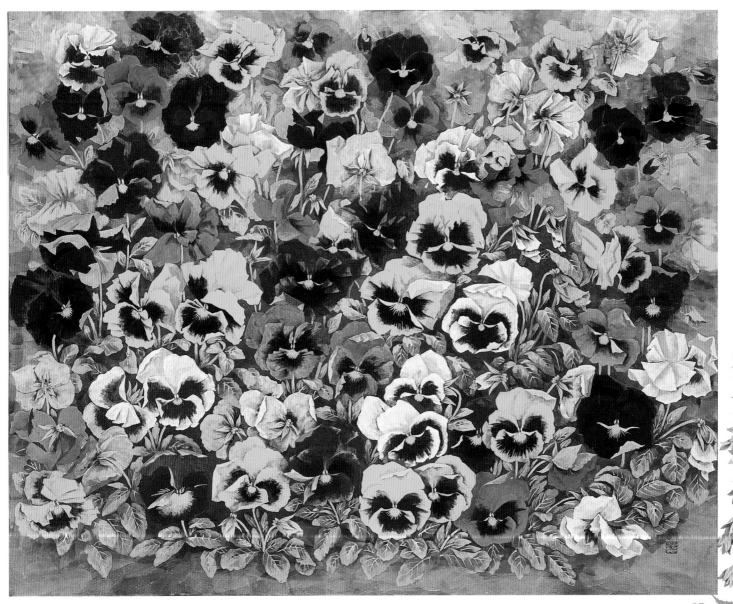

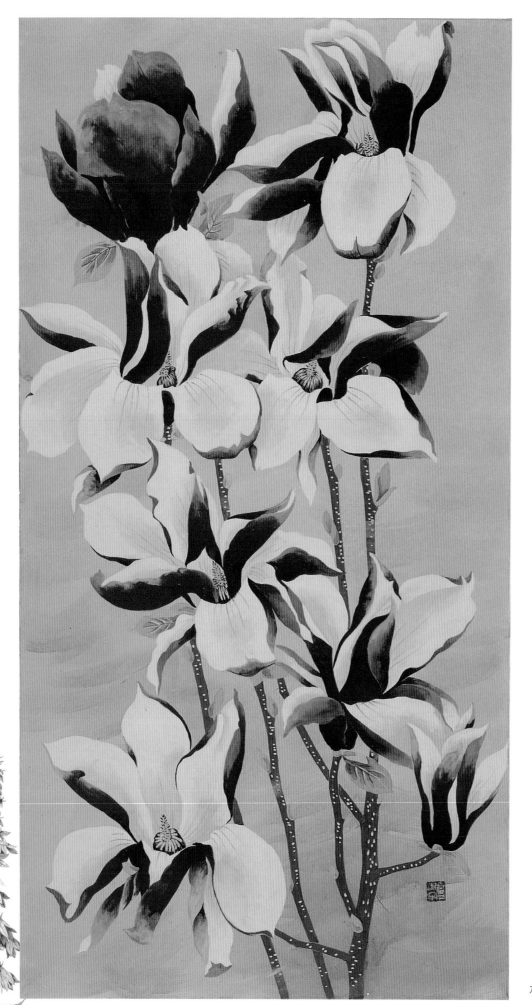

자목련 38cm × 72.5cm 종이에 채색 2003

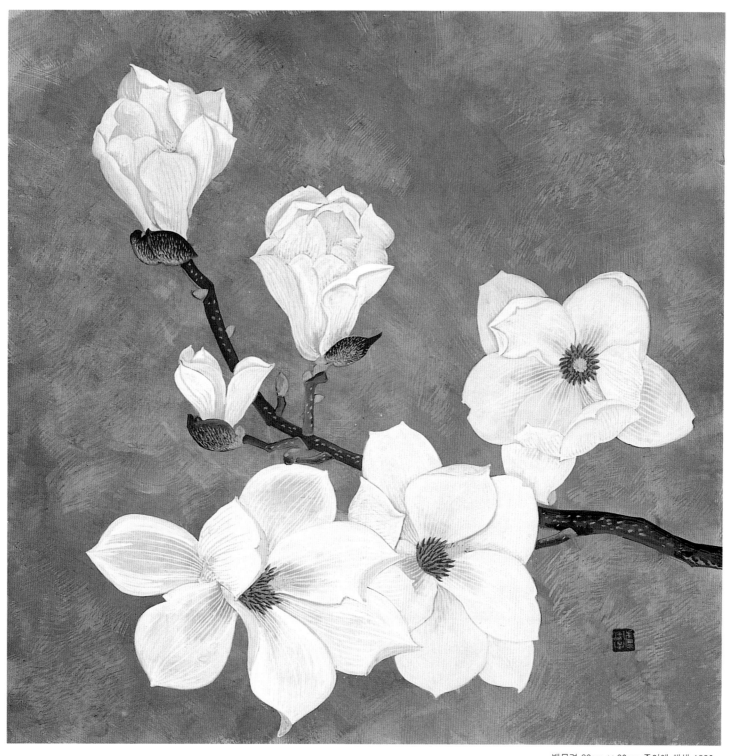

백목련 30cm × 30cm 종이에 채색 1990

백목련

목련의 이름은 여러 가지가 있단다. 피기 전 봉오리 모양이 붓 같다 해서
목필, 꽃잎에 향기가 있다 해서 향린, 하나하나가 옥돌이어서 옥수, 옥돌로
된 산을 보는 듯하다고 해서 망여옥산, 꽃은 옥이요 향은 난이라 해서 옥란,
어린 꽃봉오리를 약으로 쓴다 해서 신이라 했다 하고, 높은 산 암자에서는 연
꽃을 대신한다 해서 나무에 피는 연꽃, 다시 말해 목련이라고 했다 한다.

꽃이 봉오리로 있을 때는 희고 고결한 모습이 그렇게 예쁠 수가 없는데 질
때는 누렇게 변한 꽃잎이 하나 둘씩 떨어진다. 능소화나 동백꽃처럼 한꺼번
에 똑 떨어지는 게 깨끗하고 좋으련만.

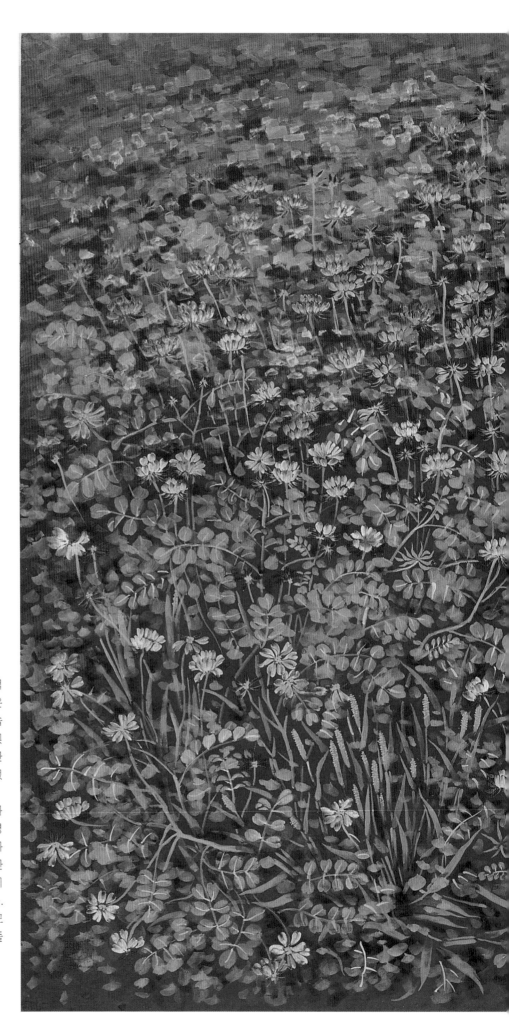

자운영

　어느 해 봄날 경남 사천에 갔다가 자운영을 본 적이 있다. 꽃을 그림의 주된 소재로 삼기 전인 젊은 시절이었는데, 시골 논에 빨갛게 피어 있던 그 모습이 얼마나 예뻐 보였는지 모른다. 그때의 기억을 잊을 수가 없어 씨로 받아 심어 보고 키워도 보았지만 남쪽 들녘에 무리지어 피어 있던 그 모습은 아니었다.

　그러던 중 함평 평야에서 자운영을 이용해 농사를 짓는다는 기사를 보았다. 벼를 베고 나면 자운영을 심어 다음 농사를 위한 거름으로 쓰는 것이다. 나는 3년 전부터 해마다 새벽 기차를 타고 그곳에 간다. 왕복 10시간을 투자해서 3시간 가량 논두렁에 앉았다 오지만 그 꽃을 보는 순간부터 행복해진다. 나와 같이 공부하는 아주머니들도 함께 가보면 모두 소녀가 되어 즐거워하신다. 꽃 앞에 서면 사람들의 마음은 하나가 되나 보다.

자운영 159cm × 117.7cm 종이에 채색 2004

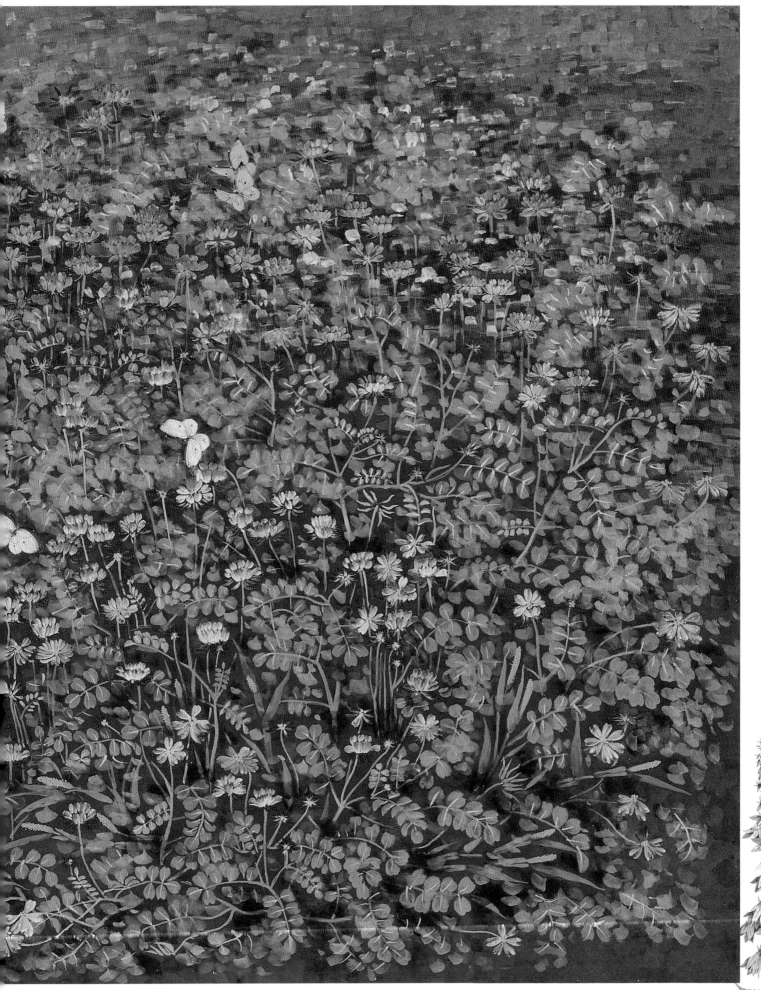

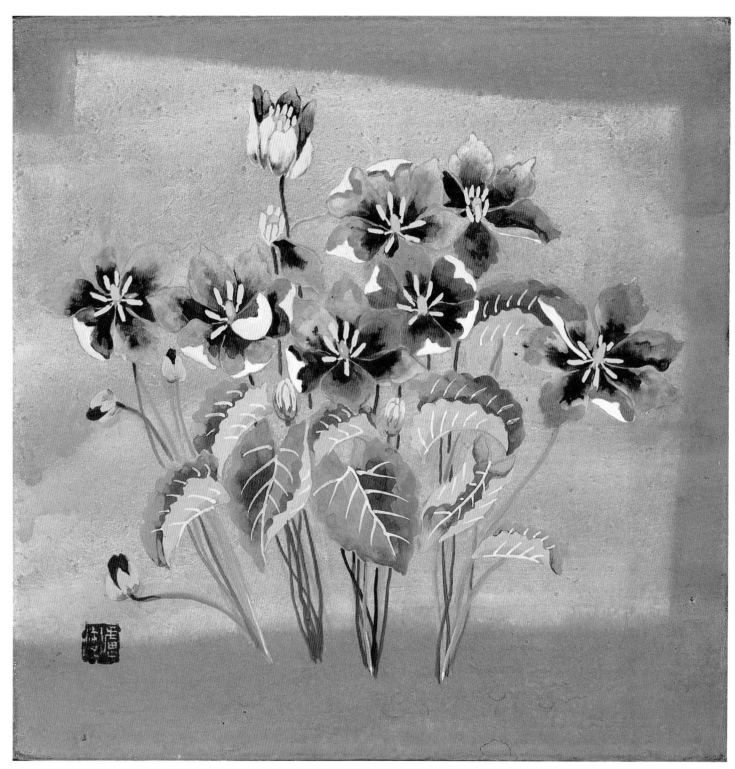

깽깽이풀 20cm × 20cm 종이에 채색 2003

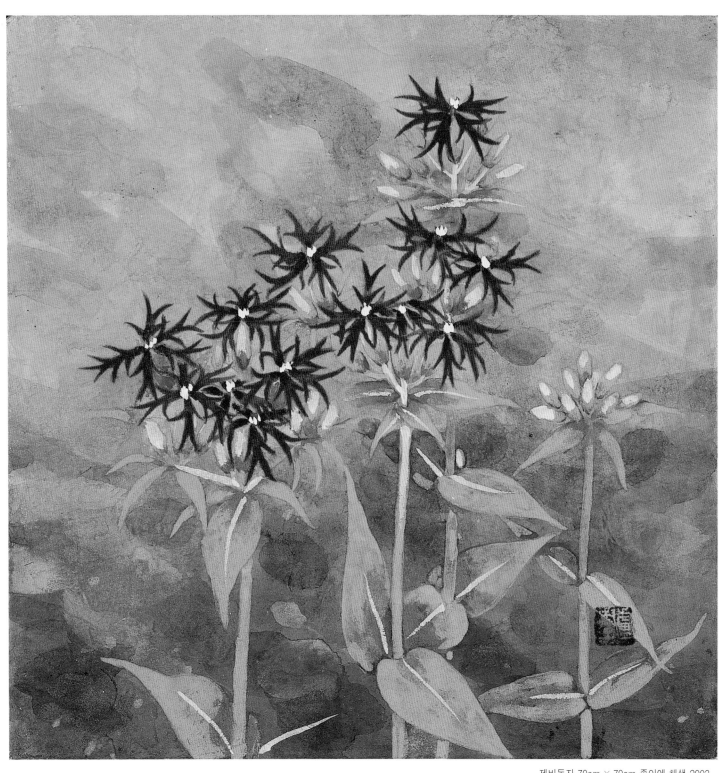

제비동자 70cm × 70cm 종이에 채색 2003

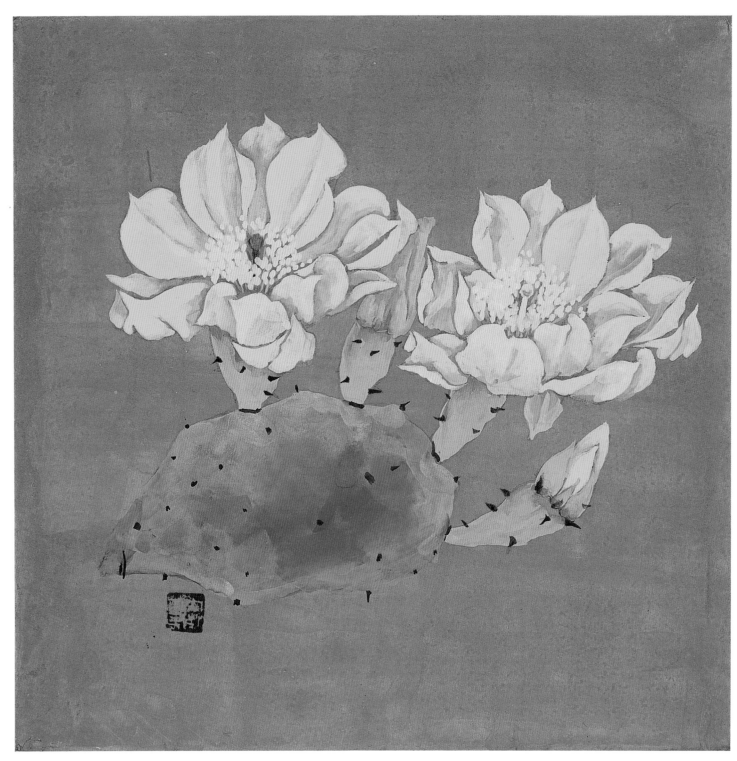

선인장 20cm × 20cm 종이에 채색 2004

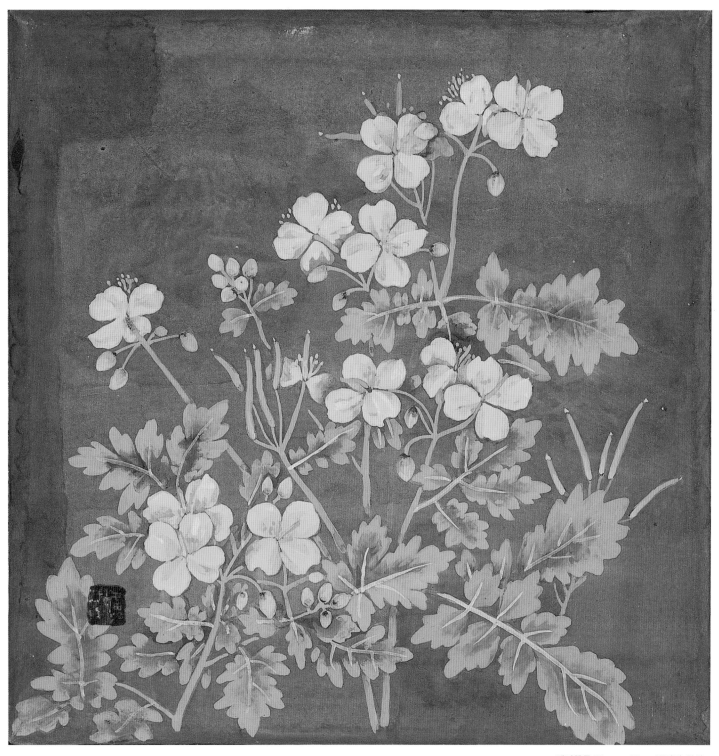

애기똥풀 20cm × 20cm 종이에 채색

애기똥풀

　5월 중순쯤이면 초록색 들판에는 누군가 노란 점을 가득 찍어 놓은 듯 애기
똥풀이 피어난다. 애기똥풀은 꽃을 꺾었을 때 감황색 유액이 나온다고 해서 그
런 이름이 붙었다 한다. 자세히 들여다보면 길고 연한 털들이 꼭 보송보송한
아기 솜털같이 온몸에 붙어 있다. 어릴 때 잎은 삶아서 나물로도 무쳐 먹는단
다.

　화려하지 않으면서도 눈길을 끄는 이런 꽃들을 바라볼 때 내 마음은 어느 때
보다도 편안해진다. 천진한 아기의 눈망울을 바라볼 때처럼.

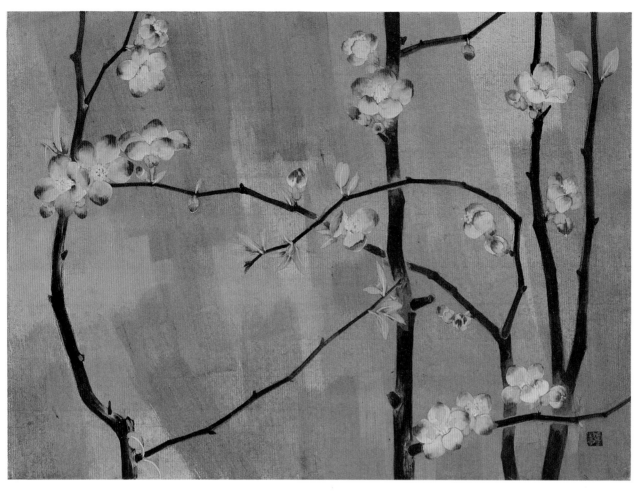

산다화 33.5cm
×24cm 종이에 채
색 2003

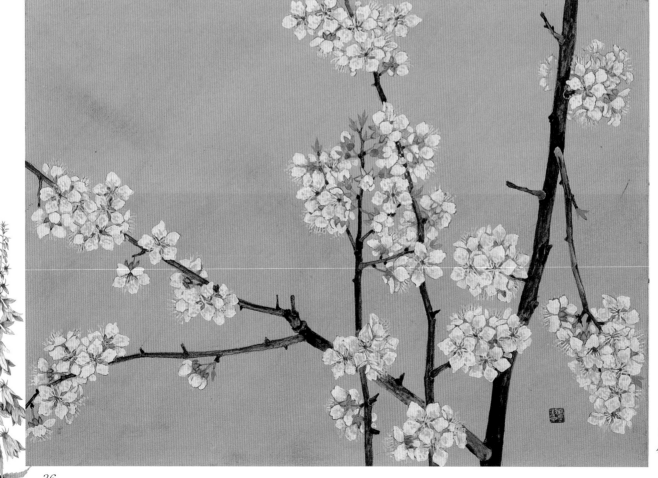

살구꽃 33.5cm
×24cm 종이에 채
색 2003

36

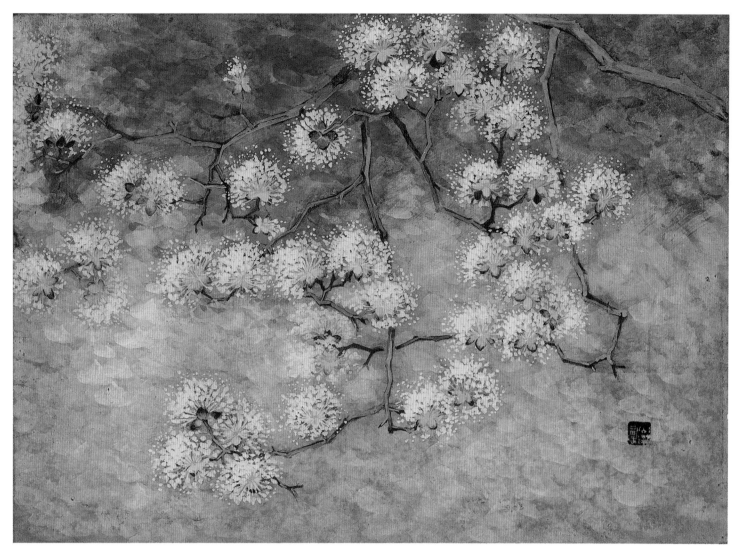

산수유 32.4cm × 24.2cm 종이에 채색 2003

산당화

겨울이 차츰 끝나 갈 무렵, 남대문시장에 갔다가 꽃시장에 들렀다. 꽃망울이 발긋발긋 예쁜 산당화 묶음이 있기에 사보았다. 병에 꽂아 두고 봄을 앞당겨 즐기려는 마음에서였다. 찬바람 속에서도 꽃은 쉽게 마음의 계절을 바꾼다.

산당화는 명자꽃이라고도 한다. 꽃이 지면 아기 주먹만한 열매가 열리고 이를 가을에 따놓으면 향기가 난다.

살구꽃

내가 살고 있는 아파트 단지에는 살구나무가 여럿 있다. 다른 꽃들은 아직 잔뜩 웅크리고 있는데 살구꽃이 제일 먼저 얼굴을 내밀었다. 씨앗이 기침이나 기관지염에 약으로 쓰인다더니, 그래서인지 꽃샘추위쯤은 무섭지 않은가 보다. 매화보다 작은 꽃들이 다닥다닥 붙어 앉아 세상 구경을 하느라 여념이 없다.

저녁이면 산책을 나가 일부러 살구나무 밑에서 체조를 해본다. 꽃향기가 좋다. 살구나무는 재질이 단단하여 지팡이로 많이 쓰였다 한다. 또 개고기를 먹고 체한 데 특효라고 해서 죽을 사(死)자와 개 구(狗)자를 써서 살구라는 이름이 붙었다고 한다.

산수유

3월 초만 되면 나는 남쪽으로 꽃을 보러 가고 싶은 마음에 가슴이 설렌다. 그러면서도 일에 쫓기는 까닭에 때맞추어 가기란 쉽지 않다. 봄은 남쪽에서부터 온다더니 서울은 한창 추운데 남쪽에 가면 벌써 푸른빛이 짙고 산수유, 매화, 동백이 한창이다. 구례 산동에서 산수유를 보고, 쌍계사·화엄사에서 동백을 보고, 섬진강변에서 매화를 보려면 이른 봄이어야 한다.

이렇게 보는 꽃은 해마다 다르게 느껴지고 다른 모습으로 다가온다. 보고 보고 또 봐도 꽃 속엔 늘 새로운 이야기가 있다.

37

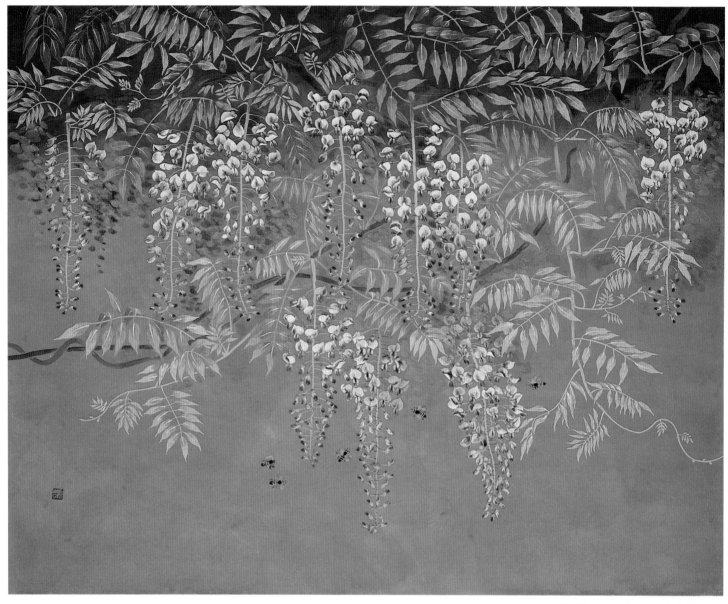

등꽃 100cm × 80cm 종이에 채색 2002

참꽃마리

정명자 선생의 옥천 고향집에 놀러 갔다. 뒷동산에 올라 보니 아직 사람들의 손이 덜 탄 계곡에 두릅나무와 으름나무, 이른 들꽃이 가득했다. 꽃을 보느라 땅만 살피며 가다가 하트 모양으로 생긴 잎사귀를 발견했다. 한 그루 뽑아서 조그마한 화분에 심어 봤더니 넝쿨을 이루며 영롱한 보라색의 조그마한 꽃을 피웠다.

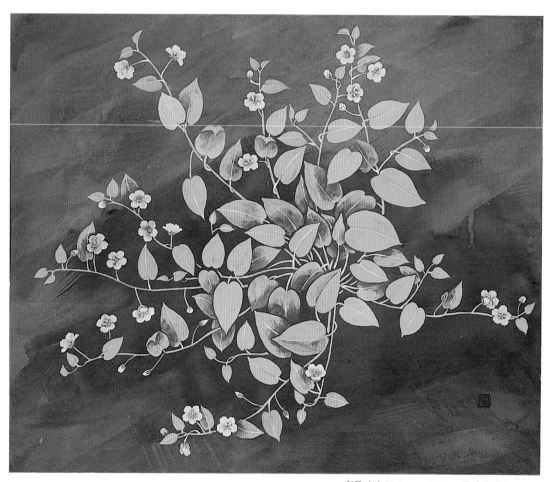

참꽃마리 45.5cm × 37.5cm 종이에 채색 2002

병꽃 38cm × 46cm 종이에 채색 2002

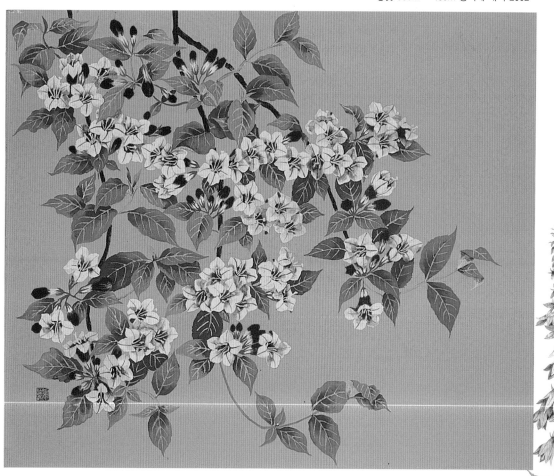

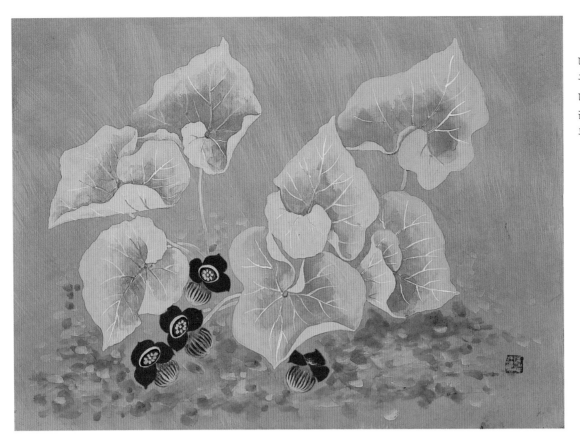

족두리꽃 34.2cm × 24.2cm 종이에 채색

얼레지 24.2cm × 33.4cm 종이에 채색 2001

족두리꽃

어릴 적 정원에서 보았던 꽃이
다. 아침해가 뜨면 족두리에 달린
구슬같이 생긴 꽃이 탑스럽게 핀
다. 처음에 분홍색으로 꽃잎이 올
라왔다가 흰색으로 변하고 유채나
무꽃 모양 계속 씨방이 맺혀 간다.

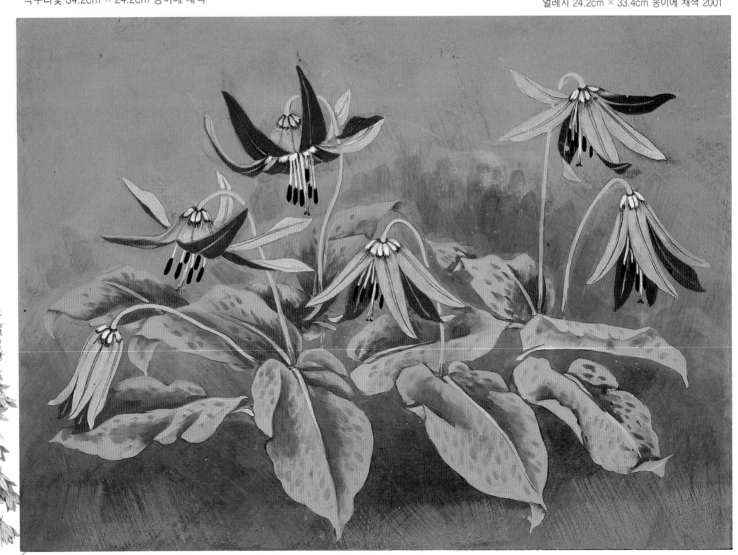

40

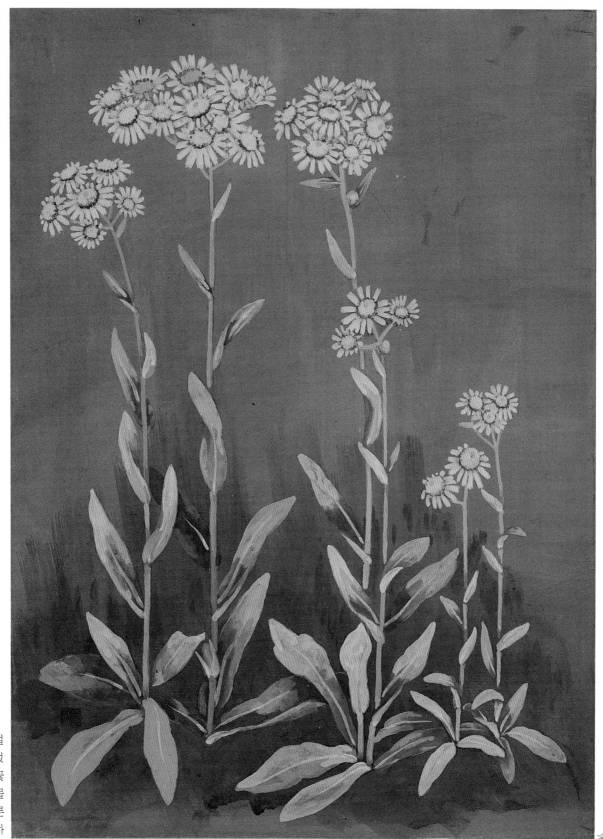

얼레지

강원도에서 나온다는 얼레지 나물은 익히 알고 있었지만 그때만 해도 얼레지꽃이 그렇게 예쁜 줄은 미처 몰랐다. 그 꽃을 보려면 이른 봄 산 속 깊이 들어가야 하는데, 때를 맞추지 못하다가 몇 년 전에야 눈맞춤을 했다.

강원도 인제 점봉산 탐사 도중 5백 고지가 넘는 계곡에서 복수초, 홀아비바람꽃 등과 함께 발견할 수 있었다. 4월의 땅에 엎드려 핀 게 영락없는 봄꽃이었다.

솜방망이 33.5cm × 24cm 종이에 채색

솜방망이

이른 봄 잔디밭이나 무덤 가에 많이 피는 꽃이다. 들에서 한 뿌리 캐어디 심었는데 민들레만큼 민식력이 좋아 보인다. 꽃이 지고 난 뒤 씨방이 솜방망이 같아서 그런 이름이 붙었을까, 아니며 잎사귀에 보드라운 털이 있어서일까. 이른 봄에 피는 꽃들은 대부분 보드라운 털이 나 있다. 꽃샘추위를 견디기 위한 털옷인가 보다.

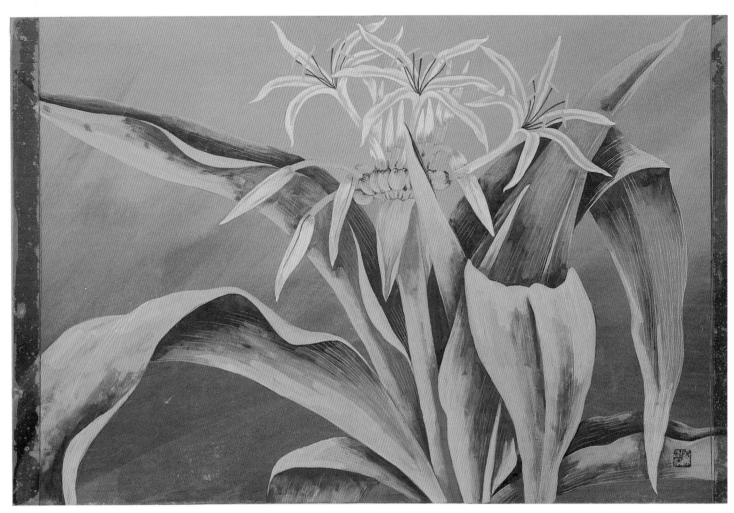

문주란 40cm × 52cm 종이에 채색 2004

문주란

　제주도에서 자라는 식물인데 꽃술이 무척 곱다. 누가 여행을 다녀오면서
갖다 준 씨가 발아하고 자라서 꽃을 피웠다. 내겐 백합보다도 곱고 예쁘게 느
껴지는 꽃인데 아깝게도 지난 겨울 베란다에서 얼어죽고 말았다. 사람이나
꽃이나 제가 있어야 할 자리를 벗어나면 삶이 고된가 보다.

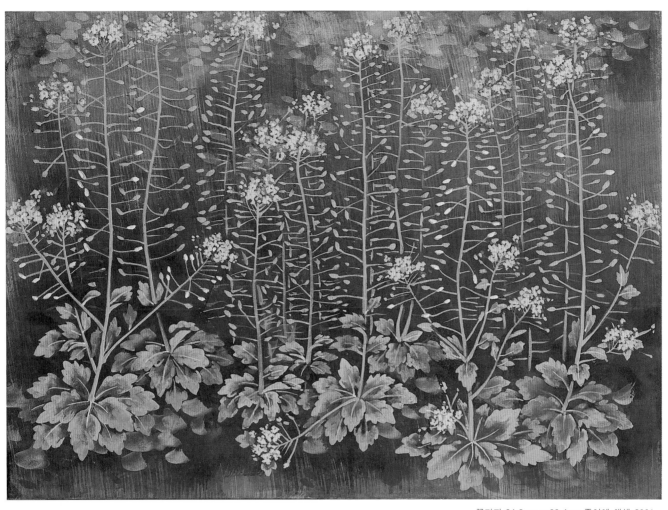

꽃다지 24.2cm × 33.4cm 종이에 채색 2001

꽃다지

산수유꽃이 보고 싶어 구례에 갔다가 바닥에 깔려 있는 꽃다지를 보았다.
그 모습이 너무 예뻐 몇 뿌리 캐다가 화분에 심었다. 며칠 후 점같이 작고 냉
이꽃처럼 생긴 노란 꽃이 꽃대 위에 피었다. 이른 봄에는 유난히 노란 꽃이
많은 것 같다.

쓴맛이 없기 때문에 꽃이 올라오기 전에 삶아서 나물로 무쳐 먹기도 한다.
씨가 맺히는 모양이 냉이와 같아 황새냉이라고도 한단다. 줄기와 잎은 보드
랍고 솜털이 보송보송 나 있다. 이제 막 걸음마를 배우기 시작한 아기의 뺨
같다.

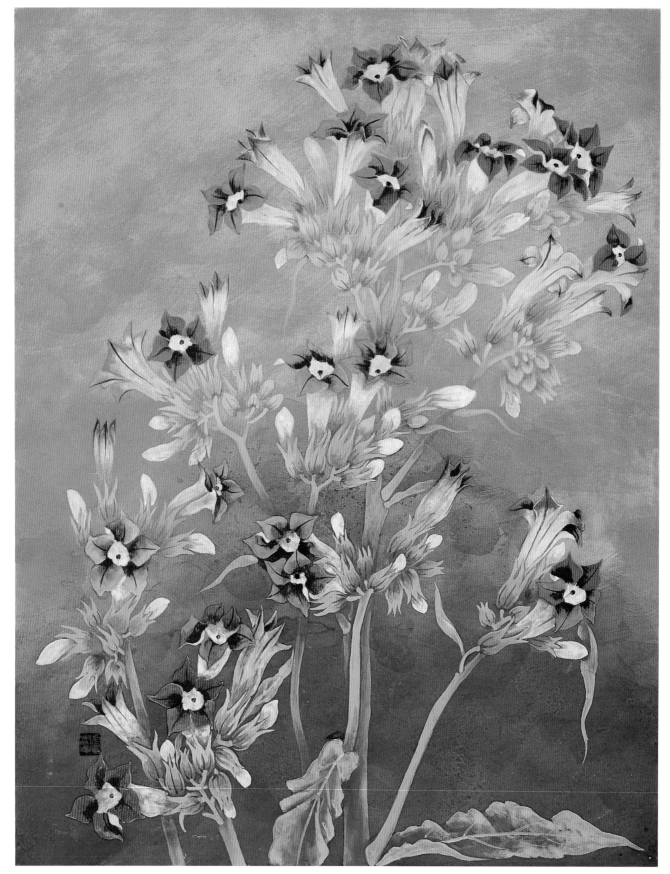

담배꽃 37.9cm × 45.5cm 종이에 채색

담배꽃

제자인 동자와 성순이 봄바람을 쐬러 가자고 와서 충청도 쪽으로 드라이브를 나갔다. 유난히 산
이 많아서인지 담배꽃, 작약, 마 등이 많이 보였다. 마침 농부들이 잎을 실하게 하기 위해 담배꽃을
막 따버리고 있었다. 나는 얼른 한아름 주워 집으로 가지고 와서 스케치를 했다.
꽃은 고운데 줄기나 잎은 무척 끈끈하다. 백해무익하다는 평을 듣는 야생화는 이것뿐일 것 같다.

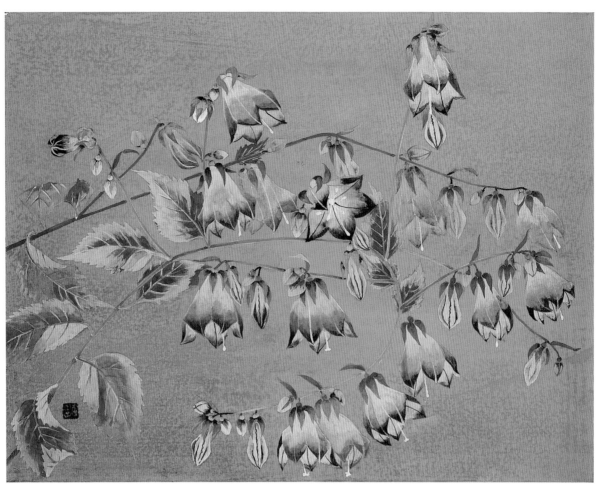

모싯대 40.9cm × 31.
8cm 종이에 채색

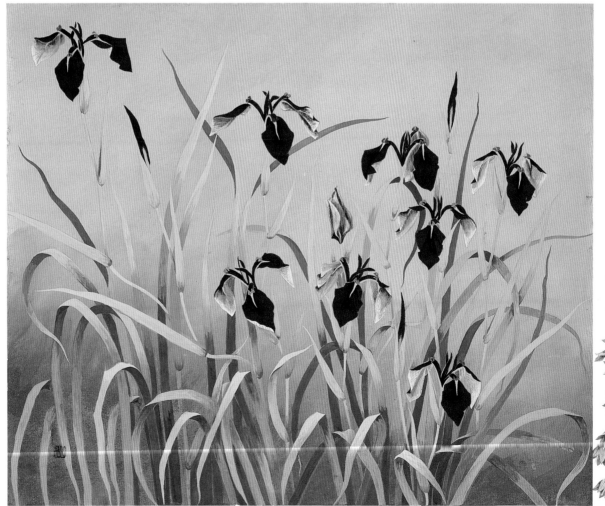

꽃창포 60.6cm × 72.
7cm 종이에 채색 2001

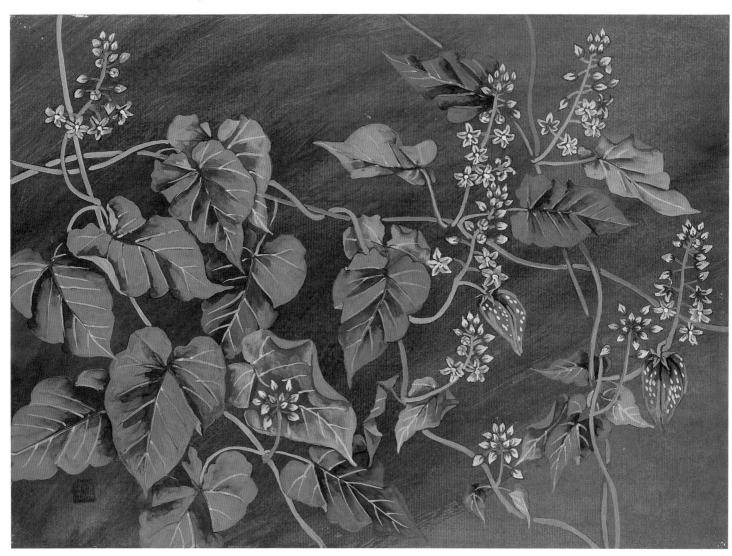

박주가리 24cm × 33.5cm 종이에 채색

박주가리

아침 등산에서 돌아오다 나는 발길을 멈추었다. 아파트 화단 벽을 타고
올라가고 있는 분홍빛 털북숭이 꽃 때문이었다. 잎사귀가 철창을 감고 올
라가는 것은 자주 보았지만 꽃이 피고 열매까지 맺은 것은 처음 보았다. 뜻
이 있고 관심이 있으면 나이가 들어도 눈이 밝아지나 보다.

열매가 터지면서 민들레 모양 씨를 날려 번식이 잘 되는 것 같다. 연한
순은 나물로 먹고 잎과 열매는 강장, 해독을 위해 약으로 쓴다.

초여름
夏

접시꽃

 몇 해 전 문경새재에 친구와 스케치하러 간 적이 있다. 그 근방에는 각색의
접시꽃이 정겹게 피어나 있었는데 집집의 담벼락과 자연스럽게 어울렸다. 그
소박한 아름다움을 잊을 수 없어 씨를 구해 심었더니 이젠 제법 틀이 잡혀 7월
이 오면 나의 창가를 장식해 준다.
 둥글고 납작한 얼굴로 방긋 웃는 꽃접시로 소꿉놀이를 해볼까나.

접시꽃 193.9 × 130.3cm 종이에 채색 1996

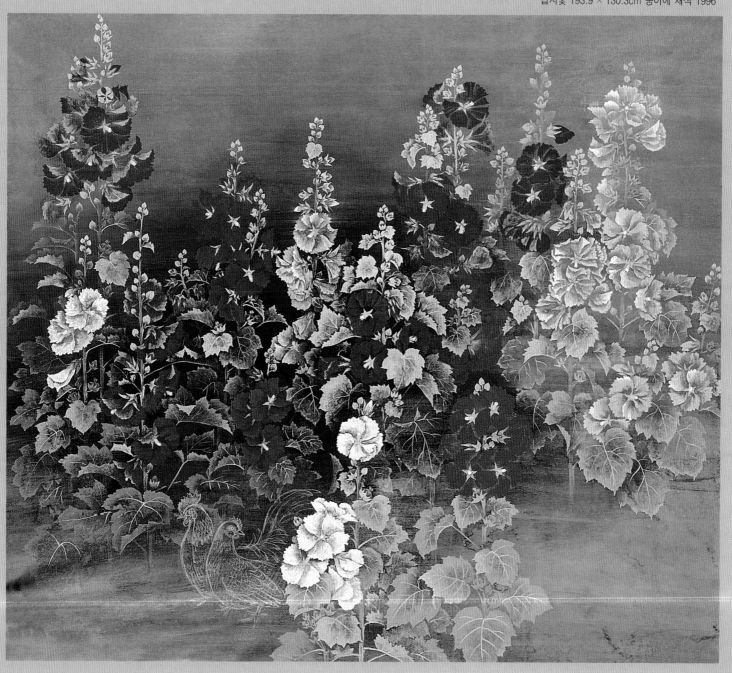

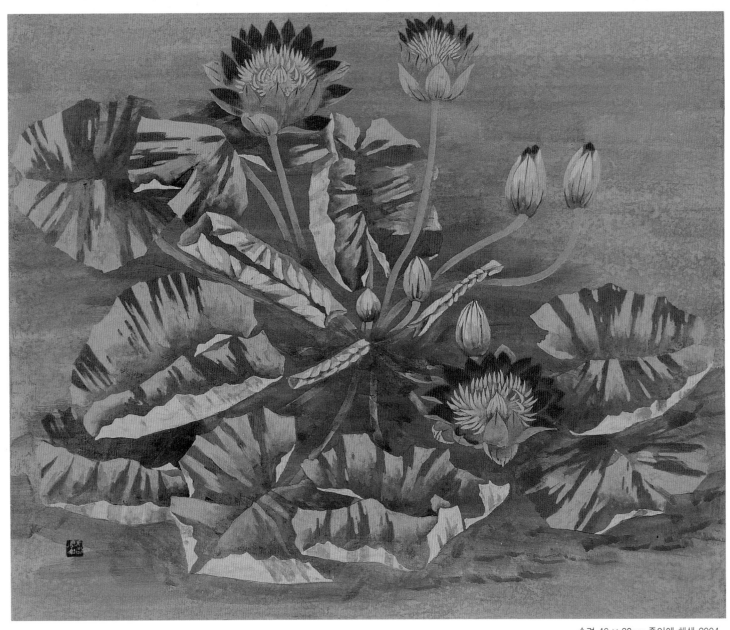

수련 46 × 38cm 종이에 채색 2004

수련

한여름 연못에서 볼 수 있는 수초 중 가장 아름다운 자태를 뽐내는 꽃이다. 연꽃 중의 연꽃이라 일컬어진다. 불교를 상징하는 꽃 우발라가 바로 수련인데, 이는 태국과 카메룬의 국화이기도 하다. 햇빛이 비치면 활짝 피었다가 해가 지면 꽃잎을 오므리는 모양이 마치 잠자는 듯하다고 해서 이름에 잠잘 수(睡)자가 붙어 있다.

청나라 때 심복의 아내 운이 주는 차는 그 맛이 남달랐다고 한다. 그녀가 차 다루는 것을 어떤 이가 훔쳐보니 저녁 나절 수련이 꽃잎을 오므릴 때 비단 주머니에 든 차를 꽃 속에 넣어 두었다가 아침 일찍 꽃봉오리를 벌릴 때 주머니를 꺼내 차를 달이더라고 한다. 차를 품은 수련이 밤새 별빛과 달빛, 이슬을 받는 동안 차에 수련 향이 스며들었던 것이다. 은은한 꽃향기를 진정으로 음미할 줄 알았던 여인, 그래서 운은 중국 문학에 가장 사랑스러운 여인으로 남아 있다.

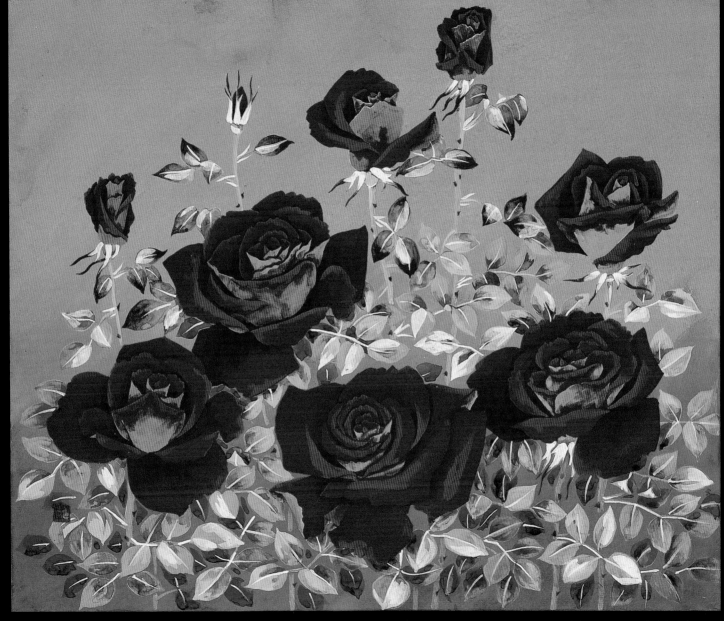

장미 38 × 45.5cm 종이에 채색 2001

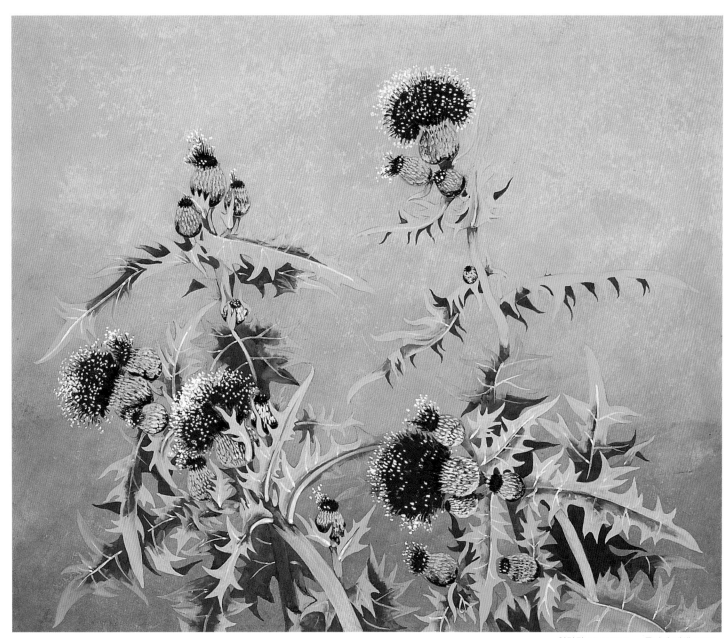

엉겅퀴 53 × 45.5cm 종이에 채색 1999

엉겅퀴

　늦봄에서 초여름에 걸쳐 흐드러지게 피는 꽃이다. 잎과 줄기에 빳빳한 털
이 있고 잎자루도 없이 갈퀴 같은 잎이 달려 있어 이름만큼 거친 느낌을 주기
도 하지만 뜻밖에도 거기서 피어나는 자줏빛 꽃은 꽤 예쁘다. 첫인상만 보고
는 단정지을 게 아니다. 꽃이나 사람이나.

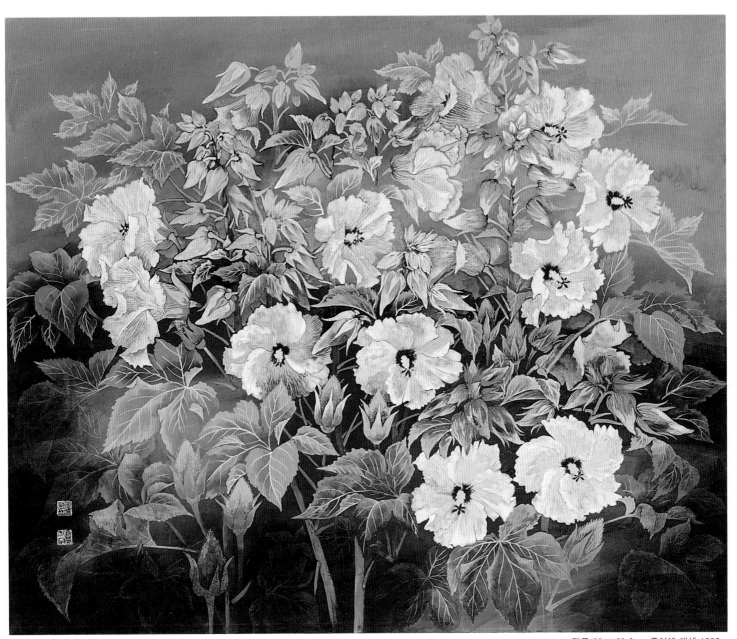

닥풀 50 × 60.6cm 종이에 채색 1992

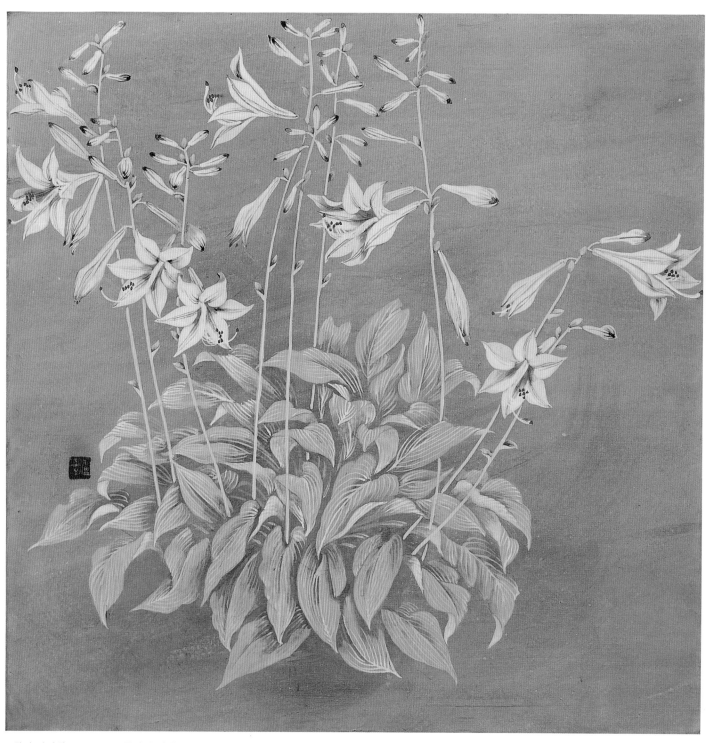

한라 비비취 25 × 25cm 종이에 채색 2004

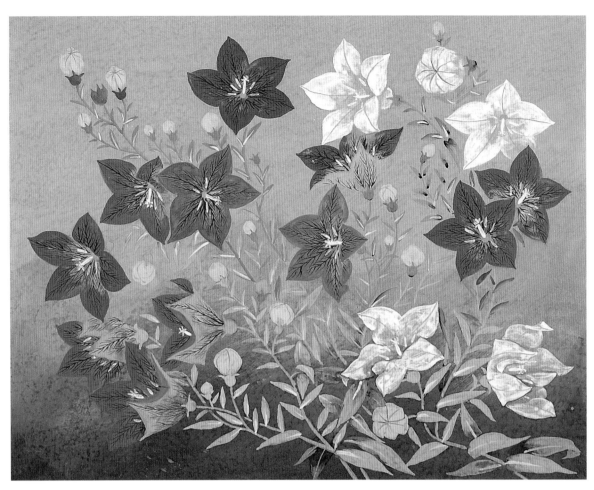

도라지 31.8×40.9cm 종이
에 채색 1999

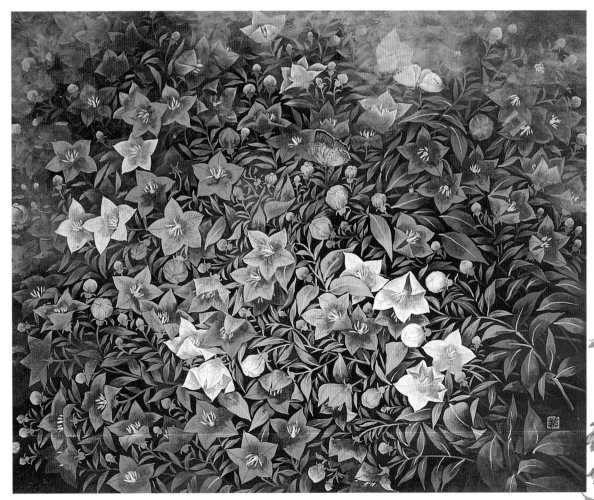

도라지 50 × 60.6cm 종이
에 채색 1995

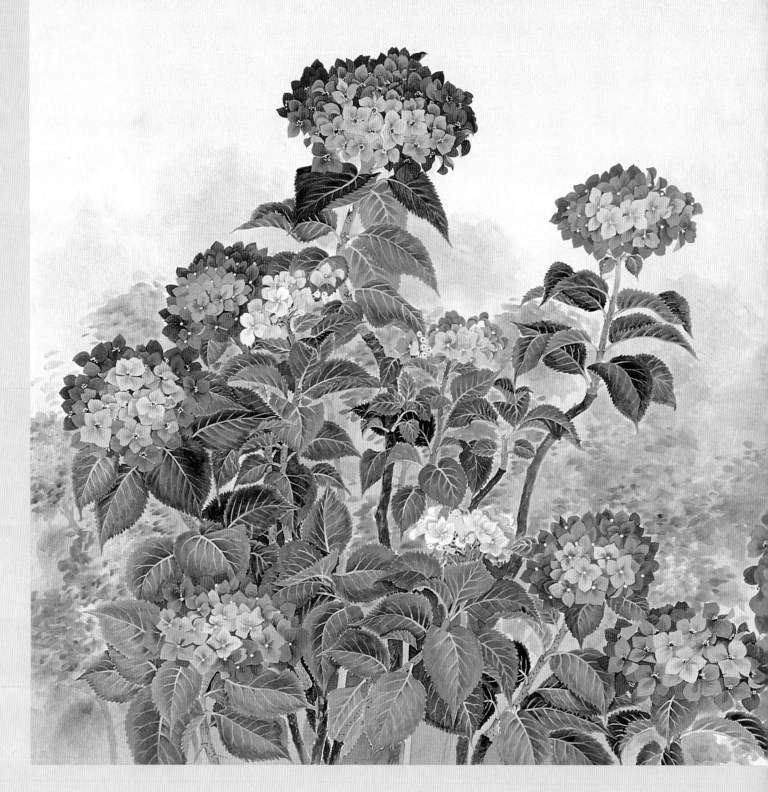

수국

　아들인 재호가 사는 동네에는 채도가 선명한 수국들이 집집마다 피어 있다. 땅과 꽃의 궁합이 잘 맞는지 그곳, 버밍엄의 수국은 우리 나라에서 보던 수국보다 그 빛깔이 곱다.
　그림의 수국은 재호네 현관 앞에 피어 있었는데 손녀인 선재와 둘이 두 다리 쭉 뻗고 잔디밭에 앉아서 그린 것이다. 선재가 얼른 그리더니 나를 재촉했다. 그림, 꽃, 그리고 꽃보다 예쁜 손녀와 함께 했던 시간. 세월이 지나도 이렇게 행복했던 순간들을 선재도 기억해 주면 좋겠다.

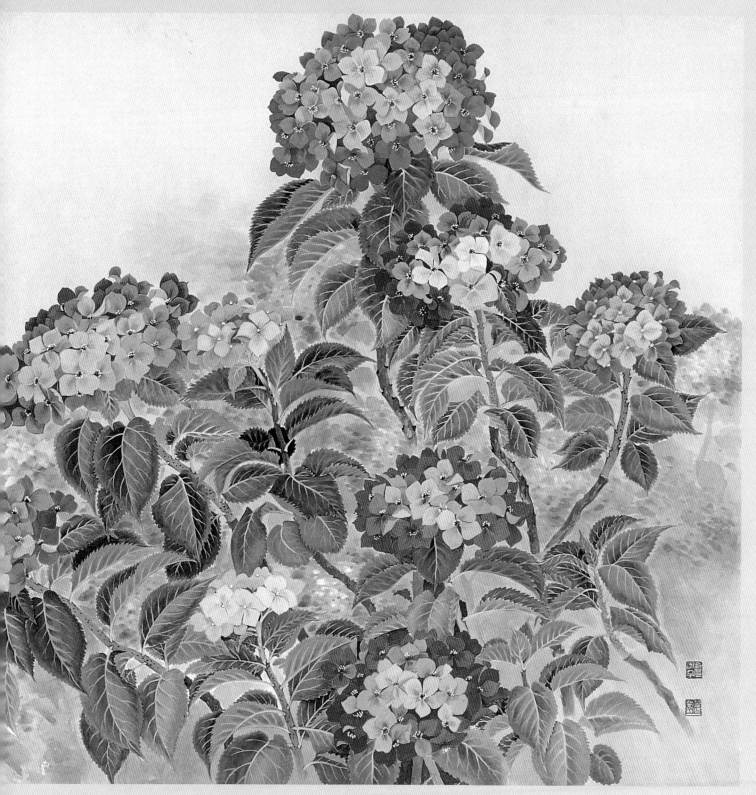

수국 54.7 × 165.5cm 종이에 채색 1988

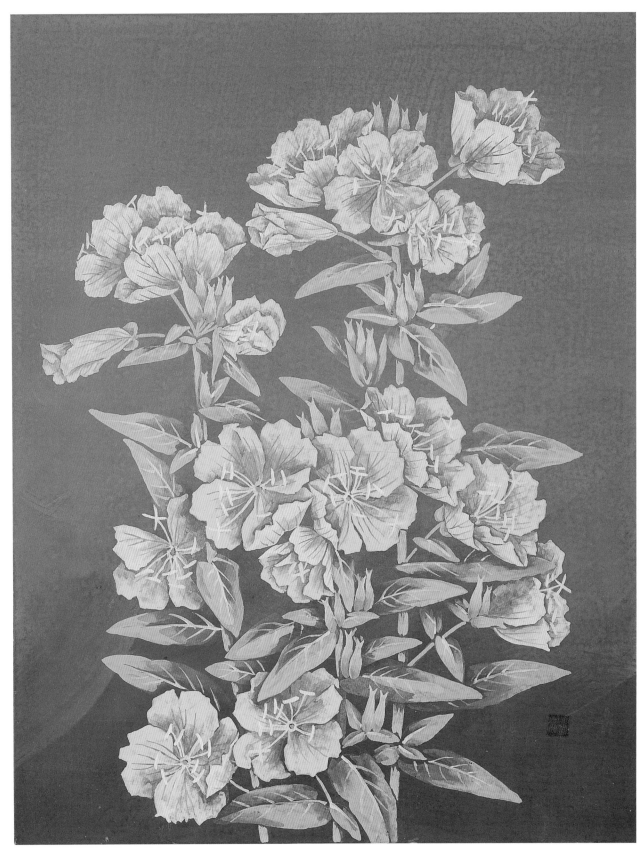

큰달맞이꽃 40.9 × 32cm 종이에 채색 2002

큰달맞이꽃

저녁때 피었다가 아침에 오므라든다 해서 달맞이꽃, 또는 월견화라 한다. 수입된 귀
화 식물로 한여름에 많이 핀다. 풀벌레 소리와 더불어 여름 밤을 애잔하게 하는 꽃이
다. 어두운 밤, 강가나 밭둑에서 어스름한 달빛을 받고 있다가 새벽녘이 되면 밤새 모
은 달빛을 내보이듯 은은한 황금색을 뿜어 낸다.

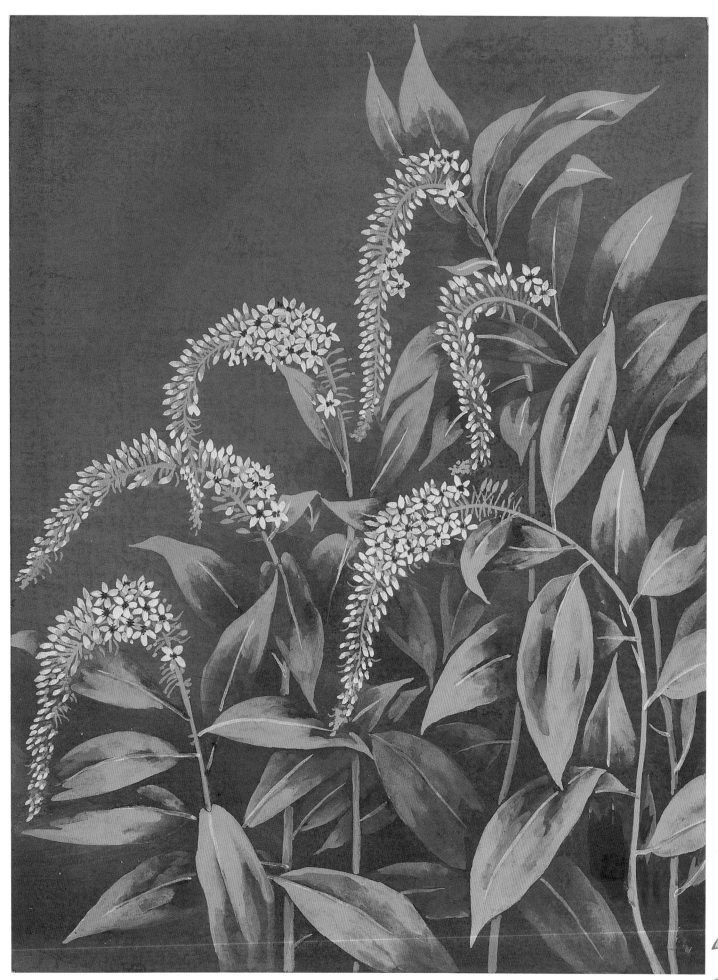

까치발 41 × 32cm 종이에 채색 2003

57

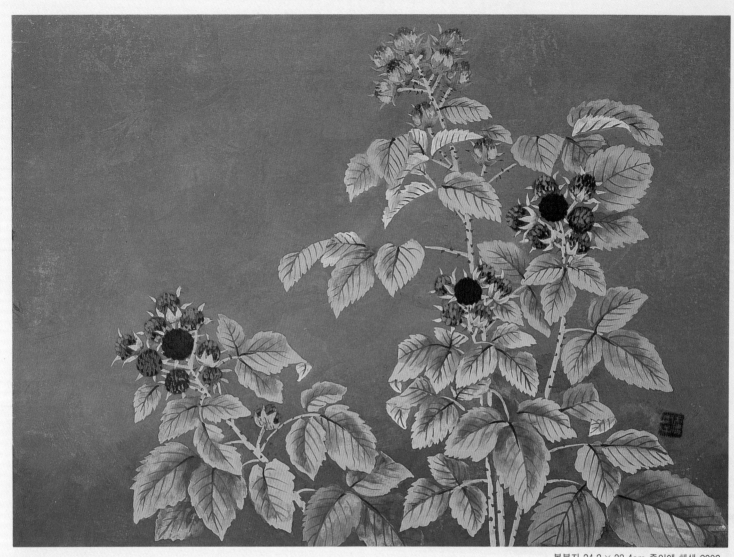

복분자 24.2 × 33.4cm 종이에 채색 2002